Oltra di questo, la penna si de-
ue tenere
salda in mano, co'l brac-
cio posato
Sopra
la Tauola, non la
volteggiando ne lo Scri-
uere, Tenendola al
quanto di trauerso, Onde seco-
do la uera dispositione di essa pena
tenuta in questo modo, ne na-
scono tre tratti
naturali.

ITALIAN CALLIGRAPHY

THREE CLASSICS OF ITALIAN CALLIGRAPHY

an unabridged reissue of the writing books of

ARRIGHI
TAGLIENTE
PALATINO

with an introduction by
OSCAR OGG

DOVER PUBLICATIONS, INC.
NEW YORK

Published in Canada by General Publishing Company, Ltd., 30
Lesmill Road, Don Mills, Toronto, Ontario.
Published in the United Kingdom by Constable and Company,
Ltd., 10 Orange Street, London WC 2.

Three Classics of Italian Calligraphy, first published by Dover
Publications in 1953, contains unabridged facsimile reproductions of
the following works:

Ludovico degli Arrighi: *La Operina da Imparare di sciuere littera
Cancellarescha* and *Il Modo di Temperare,* 1523.
Giouanniantonio Tagliente: *Lo presente libro Insegna,* 1530.
Giovanbattista Palatino: *Libro Nuovo,* 1561.

This volume also contains a new Introduction by Oscar Ogg and a
bibliography of the works of Arrighi, Tagliente, and Palatino com-
piled by A. F. Johnson and reprinted with permission from *Signature*
(new series) #10.
Dover Publications is indebted to the Newberry Library in Chicago
for the loan of the rare early editions from which this book was
reproduced. Without the cooperation of this library, it is doubtful
whether a new and faithful reproduction of these writing books could
have been made available.

International Standard Book Number: 0-486-20212-7
Library of Congress Catalog Card Number: 53-3313

Manufactured in the United States of America
Dover Publications, Inc.
180 Varick Street
New York, N. Y. 10014

INTRODUCTION

THE THREE LITTLE VOLUMES WHICH MAKE up this facsimile edition are the products of three of the most able of all the practitioners of the Chancery Cursive, "Cancellaresca Corsiva."

The basic letter form is a development of an earlier style — as, of course, is every legitimate historical letter from the Phoenician to our own day. The form is most closely related to the work of the scribes of the humanistic movement, that great renaissance of interest in the things of classical antiquity. Outstanding among these predecessors was Niccolo Niccoli who in the early 15th century established in Florence a school of writing based on the Carlovingian minuscules. For the obvious reasons of the clarity and beauty of his forms, his popularity and renown rapidly increased and his students prospered. Eventually (during the pontificate of Eugenius IV — 1431-1447) his hand was adopted as the official form for all Papal briefs — hence its name, "Chancery."

Because of the style of letter, and its method of production, have so greatly influenced later forms, and because of the almost limitless source of inspiration it offers to contemporary letter artists, the publishers are to be congratulated for making available in facsimile form the most famous works of three of the most famous scribes — Arrighi, Tagliente and Palatino.

The earliest printed examples of the Chancery Cursive appeared in 1522. It was prepared by Ludovico degli Arrighi, born in Vicensa, once a writing master in Venice and finally one of the college of

writers in the Roman Curia. This little book, *La Operina da Imparare di scriuere littera Cancellarescha,* is as handsome a work as any of the many which followed it and the instructions and examples are so simple and straightforward they have yet to be surpassed for teaching purposes. Arrighi's hand is free and accomplished. Stanley Morrison has said, ". . . Arrighi was wise enough not to encourage mechanical aids to fine writing. His cancellarescha . . . possesses no archaisms to render dangerous its use as a model by moderns in search of a base for simple and legible current hands of their own."

The original book from which the plates for this volume have been made would appear to be the first combined edition of *La Operina* (1522) and *Il Modo di Temperare* (1523) printed as one book from the original blocks and dated 1523.

The second volume in this trilogy of Italian writing masters is the 1530 edition of *Lo presente libro Insegna* by Giouanniantonio Tagliente. Among all the 16th-century penmen the term "writing master" fits him perhaps the best. He was primarily a teacher. It is also to be noted that where Arrighi addressed a private audience, Taglienti was concerned with the diplomatic. As James Wardrop has written, "Tagliente was a calligrapher *par excellence,* apt to take the good where he could find it. He was the better pleased . . . if the Chancery letter was accompanied by *qualche gagliardo trato* (some gay flourish)."

One will see that Tagliente's work closely akin to the work of many earlier artists and scholars. His complicated ligature and involution, his calligraphic *verve* is not Roman alone—its roots show also, to a great degree, Northern influence.

So far as is known his teaching career not only in Venice but throughout the whole of Italy has so scattered his original manuscripts that only one is known to exist today. It is a supplication to the Doge Agostino Barbarigo for a position as writing master to his court—at 50 ducats a year.

The final volume in this collection is the 1561 edition of *Libro Nuovo,* originally published in 1540 by perhaps the greatest of

them all, the "calligrapher's calligrapher," Giovanbattista Palatino.

Little is known of his life. The date of his birth in Rossano, Calabria, is unknown but he is enrolled as "a citizen of Rome" in 1538 and the self-portrait in his book in 1540 shows a man in his prime. Only three references are known to exist concerning his life, all fugitive glimpses: "a chess game; the ritual observance of a holy day; a festive table and an assignation."* We do know, however, from the names and places and illusions he makes in his books that he was a man of culture and intelligence.

Palatino's work is different from the other two in this collection in many ways—but chiefly, perhaps, because he not only attempted to instruct by text and plates in the Chancery script but also in "every sort of ancient and modern letters of all nations."

Much of his book may by some be considered only a collection of curiosa, but there is also much of practical value—and nothing that is not seriously thought out and beautifully executed.

We find him in that class of writers whose chief interest is beauty. The opposing class concerned itself mainly with utility. (Arrighi is the perfect example in point.) The first, to quote Mr. Wardrop again, "will [aim at] simplicity, clarity and speed; [the second] will be striving also after beauty; and in order to get it may be prepared to sacrifice one, or all, of the other properties."

With these brief notes on the three masters whose works are here presented, we shall, with one admonition, let them speak for themselves.

Remember that no scribe can be truly appreciated, no manuscript truly understood, in any but the original. In all of these books, the masters' works have been cut on wood and printed. The engravers who cut the original blocks have most certainly left their personalities in the work to some degree. The additional steps of photography

* Civis Romanus Sum: James Wardrop, *Signature* (new series) #14.

and offset printing employed in the production of this volume must also interject other slight variations from the original. It is felt, however, that in this method these are minimized as much as possible. The heart of the forms is here, however, and much by way of knowledge and inspiration can be gained by the contemporary letter artist who studies the plates. If nothing more, he cannot fail to develop a healthier respect for beautiful letter forms properly executed; and at best these ancient treatises can serve as practical inspiration, more fruitful than all the swipe-files of all the letterers working today.

<div align="right">OSCAR OGG</div>

New York

CONTENTS

ARRIGHI

La operina

di Ludouico Vicentino, da

imparare' di

scriue=

re'

littera can=

cellaresc=

cha

Al benigno Lettore :~

Pregato piu uolte, anzi constretto da molti amici benignissimo Lettore, che riguardo hauendo alla publica utilita e comodo non solamente di questa eta, ma delli posteri anchora, uolessi dar qualche essempio di scriuere, et regulatamente formare gli caratteri e note delle lre(che cancellaresche hoggi di chiamano) uoletier pigliai questa fatica: E perche impossibile era de mia mano porger tanti essempi, che sodisfacessino a tutti, mi sono ingegnato di ritrouare questa nuoua inuentione de lre, e metterle in stampa, le quali tanto se auicinano alle scritte a mano, quanto capeua il mio ingegno, E se puntualmente in tutto no te rispondono, supplicoti che mi facci iscasato. Conciosia che la stampa no possa in tutto ripresentarte la uiua mano, Spero nondimeno che imitando tu il mio ricordo, da te stesso potrai consequire il tuo desiderio . Uiui, e Sta Sano :~

A II

A chiunq3 uole' imparare' scriuere' lra
corsiua, o sia cancellaresca comuiene'
osseruare' la sottoscritta norma
&
Primieramente' imparerai di fare' que=
sti dui tratti, cioe --
da li quali se' principiano tutte'
le'
littere' cancellare=
sche',
Deli quali dui tratti l'uno é piano et
grosso,
l'altro é acuto et sotti
le'
come' gui tu puoi uedere' notato
--

Dal
primo adunq3
Tratto piano e gros=
so cioe' - - - che' alla riuerfa
EL tornando per il medefmo fe' incom=
mincia,
principiarai tutte' le'infrafcritte'littere'
- a b c d f g h k l o g s ſ x
x y z
Lo resto poi delo Alphabeto fe'principia
dalo
fecundo Tratto acuto
e'fottile' con il taglio dela penna afcē=
dendo et poi
allo ingiu
Ritornando in quefto modo defignato
' c e'i m n p r t u ij ·

A III

Farai dal primo tratto groſſo & pia=
no queſto corpo o ⌐ ⌐ o dal
guale ne caui poi cinque littere
a d c g g
Dele quali lře tutti li corpi che toca=
no la linea, sopra
la quale tu ſcri
uerai,
se hanno
da
formare
in
vno quadreto oblongo
et
non quadro perfetto in tal modo
cioe ⸬ ⸬ ⸬ a ⸬ ⸬ d g ⸬ g ⸬
a d c g g

Vltra le' retro=
scritte' cinque' littere' a c d g g
ti fo intendere'
che' anchora quasi tutte' le' altre' lr̄e'
se' hanno á formare' in questo :: qua=
dretto oblungo et non quadro per
fetto □
perche' alocchio mio la littera
corsiua ouero Cancellarescha
vuole hauere'
del
lungo & non del rotondo : che' rotonda
ti veneria fatta quá=
do dal quadro
perfetto
& non oblungo la formasti

A IIII

Eseguire' poi l'ordine' de' l'Alphabeto im=
parerai di fare' questa linea l principia=
dola con lo primo tratto grosso et piano
ⅎ ⅎ
dala quale' ne' cauerai le' littere' in=
frascritte'
b d ff f b k l s s ss sf l b ll lb sl
& per fare' che habbiano la ragione sua
li farai in cima quella te
stolina un poco piu grosseta che' la linea,
La qual grosseza tu facil=
mente' farai
se' facendo il primo tratto lo comen=
ci alla riuersa, & dapoi
ritorni indrieto per
lo medesmo
l b d ff f b k l l l l b b s sl l

Quando haraj impa=
rato
di fare' le'
tre' antescritte', quali tutte' comin=
ciano da quel primo tratto groſo e'
piano ch'io t'ho detto, te'ne've=
nerai ad quelle'
che'
con il secundo tratto acuto et sotti=
le' se' debbono principiare', come'
seguendo in que=
sto mio
Trattatello facilmente' potrai
da te'
Stesso
Comprende=
re'

A V

Le littere' per tanto, quali dal secundo trat=
to acuto & sottile' se' princi=
piano, sonno le' infrascritte', Cioe'
ı ı e e' ij m n p r
t u
le' quali tutte' deueno essere' equali, saluo
che' il p et il t hanno da essere' un
poco piu altette' che' li corpi dele' altre'
tre

come' quiui con lo excem
pio Ti dimostro
apatmtumpnotiarpqrstumputinatmpi
Et questa piu alteza del p cioe' dela linea
et non dela panza, a l'occhio mio as=
sai piu satisface': Del t poi, si fa p farlo
differente' da uno, c.

Ma perhe' hauemo due' sorte' di s ʃ co=
me' vedi, & dela lunga te' ho riʃegnato,
Reʃta dire de'la piccola, dela qua=
le' farai che'l uoltare'
di ʃotto ʃia
maggiore' che' quello
di ʃopra
si come' qui vedi ʃignato
s s s
Jncominzandola pure' con lo primo tra=
ʃ to grosso e' piano ch'io
ti diʃʃi
& ritornando per lo medeʃmo idrieto
voltandolo al modo chel ʃia vno
s
che s'intenda

A VI

Hauemo anchora du diré de lo x y z
de le' quali Tre' lr'e lo x et y comincia=
no quasi ad uno modo
medesmo
cioé ᴠᴠ cosi, tagliando nel mezo de lo
primo tratto per fare' lo x, et che' dináci
non sia piu largo che' quanto é alto
vno a,
Lo simile' farai del y quanto a l'alteza,
in tal modo

x a y a x a y a x a y a x y
De'
La z poi ti sforzera di far=
la con quesii tratti che' gui somo signati
⌐ ⌐ z ȝ z
ȿ ȝ z
ȣ

Te' bisogna poi imparato
l'Alphabeto, per congiungere' le' lre'
insieme' aduertire' che' tutte' le' haste' sia=
no eguali, come' sonno b d h k l
con lo suo punteto icima
pendente' rotundo e grossetto in modo del
principio de uno c l L
Similmente' le' gambe' de sotto
siano pari a una
mesura
f g p g s x y ss
& che li corpi de' tutte' le' littere' ua=
dino eguali cosi disotto come' di sopra
in questo modo gui=
ui signato
A abcdemsngml ik l mno p q r s t s s u m v x y R

A VII

Et perche' de' tutte' le' littere' de' lo
Alphabeto, alcune' se' fanno in uno
tracto senza leuare'
la penna desopra la carta, alcune' in
dui tracti
Mi e' parso al proposito dirti, quali
somo quelle' che' con vno, quali gl=
le' che' con dui trac ti se' facciano,
Quelle' che' con vno
trac to se' fanno,
sonno le' infrascrit=
te, cioe
a b c g h i l l m n o g r s s u y z
Lo resto poi de' l'Alphabe
to
Se' fa in dui Tracti
d e e' f k p t x &

Saperai anchora Lettor mio che' dele'
littere' piccole' delo Alphabeto,
alcune' si ponno ligare' con le' sue' seguē-
ti, et alcune' no: Quelle' che' si
ponno ligare' con le' seguenti, sonno
infrascritte', cioe', a c d f i k l m
n ſ s t u
Dele' quali a d i k l m n u si ligano
con tutte' le' seguenti: Ma c f ſ s t li=
gano sol con alcune': Lo resto poi delo
Alphabeto cioe' b e g h o p q r x y z
non se' deue' ligar mai con lra
seguente'. Ma nel liga=
re', et non ligare' ti
lascio in arbitrio
tuo, pur che' la
littera sia e=
guale'.
A VIII

Seguita lo eßempio delle' lre' che' pono
ligarsi con tutte'le' sue sequenti, in tal mo=
do cioe'

aa ab ac ad ae' af ag ah ai ak al am an

ao ap aq ar as af at au ax ay az

Il medesmo farai con d i k l m n u.

Le ligature' poi de' e f s ʃ t sonno
le' infra =

scritte

et, fa ff fi fm fn fo fr fu fy,
ʃt ʃt

ʃf ʃl ß ʃt, ta te' ti tm tn to tg tr tt tu

tx ty

Con le restanti' littere' de'lo Alphabeto, che'
sono, b e' g h o p g r x y z ʒ

non si deue' ligar mai lra

alcuna sequente'

accio che' nel scriuer tuo. Tu
habbi piu facilita, farai che
tutti li
carae theri, o uogli dire' littere, pen=
dano inanzi, ad questo modo,
Virtus omnibus rebus anteit
profecto.

Non voglio pero che' caschino tan=
to, Ma cosi feci lessempio
per dimostrarti meglio la via doue
dit te' littere
hanno da stare'pé
denti

A IX

Nota, gratioso Lettor mio, che' quatunq3
ti habbia ditto, che' tutti li
carattheri deueno esser pendenti inanzi,
voglio che' tu intendi questo
quanto alle lré piccole,

Et

voglio che' le' tue' Maiuscule' sempre'
siano tirate' drite'
&
con li suoi tratti fermi e
saldi senZa tremoli per dentro, che
altramente', a mio parer
non
haueriano Gra
tia
Alcuna

Farai che la
distantia
da linea a linea de' cose' che' tu
scriuerai in tal littera
Cancellaresca
non sia troppo larga, ne' troppo stretta, ma
mediocre
Et la distantia da parola á parola sia
quanto e' vno n: Da littera ad
littera poi nel ligarle' sia
quanto e' il biancho tra le' due' gambe'
de lo n
Ma perche' seria quasi impossibile' serua=
re' questa regola, te' sforzarai di consigliar
ti con l'occhio, et á quello satisfare', il
quale' ti scusara bonissi
mo Compasso

A X

Graue fatica non ti fia ad imparar fare le
littere Maiuscule, quando nelle pic=
cole harai firmato bene
la mano, et
eo maxime ch'io ti ho
dicto che li Dui principij delle
Piccole sonno anchora quelli delle Grandi
come continuando il scriuere, da te
medesimo uenerai
cognoscendo
Non ti diro adunque altro, Saluo che te
sforZi imparar fare le tue Maiuscule
Come qui apresso ri=
trouerai per esse=
pio dessignato

A XI

Credo aßai á baſtanᶻa hauerti dimoſtrato
il modo del mio ſcriuere' littera
Cancellareſcha, quanto alle' lᵗrᵉ'piccole':
Hora ci reſta da dirti p
quanto alle Maiuſcu=
le'si pertenga ,
le'quali tutte'ſe'deueno principiare'
da quelli dui'tratti ch'io t'ho detto de
le'piccole'(ioe' l'uno piano et groſso, l'al=
tro acuto, e ſottile'

in

tal

modo

- / - / - / -

A A A B B C D D E E F
G G H H I K K L L M M
M M N N O O P P Q
R R S S T T I V V V
X X Y Y Z Z Q Q Q cet

~: Ludouicus Vicentin. scribebat :~

+ Rome anno domini +

• MDXXII •

A abcdemfmgmhiklmnopqrstuunxcmxyz •

• uf •

Exempli per firmar la Mano :—

A··caabcodcee'fog hikl mnopqpg orsstuxxyz, EtstsssssstuvW

No é Gloria il principio, ma il seguire'. De' gui nasce' l'honor uero. & perfecto : Che'vale'in campo intrare' et poi fuggire'?

Ille' Idem. L. Vicetinus Scribebat Rome'.

A XII

A -: Deo optimo & Immortali auspice' :~

A abcdee'fgghiklmnopqrsstuxx
xyxyzℤℭ&ʒ

Cosiua il stato human: Chi questa sera Finisce'
il corso suo, chi diman nasce'. Sol
virtu doma Morte' horrida
.e, altera.

HV
Ludo . Vice' timus Rome' in Parhione'
scribeba T.

· A N N · M D X X I I ·

Deo, & Virtuti omnia debent,

A B C D E F G H I K L M M
N O P Q R S T V X Y S Z

a b c d e e f g g h i k l m n o p g r s s t u x
x y z z & &

Est modus in rebus : sunt
certi
denique fines
Quos vltra citraque nequit consistere
Rectum

A A B C D E F G H I K L M N O P Q
R S T V X Y Z

Medium tenuere Beati

A XIII

A a b b c ʃ D d e E ʃ f G g b H i ʃ k K l l
M m N n o p I g Q r R ʃ t u v x x y z
z ʒ S & r̃ r̃

Fient autem commode omnia, si recte tempora
dispensabitur: Ei singulis diebus statutas
horas litteris dabimus, neq̃
negocio vllo
abstrahamur; quo minus aliquid
quotidie legamus .,

Eodem Lua S. Vicentino scribe te .vII. augusti
In Alma Vrbe

F . Petrar. dic

Segui gia le speranze, el van desio : Hor
ho dinanci agliocchi un chiaro specchio
Dou'io veggio me stesso
el fallir
mio .
Et quanto posso al fine m'apparecchio ,
Pensando
al
breue viuer mio nel quale
Stamane era un Janciullo, & hor
son
vecchio :~

Breue & irreparabile Tempus

A XIIII

Reginam illam procacium uitiorg auaritia
fuge;
cui cuncta crimina detestabili deuotione
famulantur,
Que quidem Auari=
tia
studium pecunie habet, quam nemo sa=
piens concupiuit : Ea quasi malis ve=
nenis imbuta, corpus animumq;
virilem effoemi=
nat
&
neq; copia neq; inopia minuitur

Auarus i nullo bonus i se aut pessimus :-

Hoc excellentis est sapien-
tiæ
hominem sui Ipsius habere notitiam,
nec ex dilectione, quam habet in se,
ipsa falla
tur
Q bonum se repute, cu n non sit.
Dictaba hoc Galenus: Scribebat
Vicentinus i

VRBE

Potens quippe est homo suos quosq
actus dirige-
re
seipsum si agnoue=
rit.

AVREA SENTENTIA

A XV

Amant.mo .A. Beat.mo Car.o .Car.mo .Char.mo

Dign.mo .Ex.mo .Exij.sa .R .Pu. Famos.mo

Gnoso. A Con. Hon.mo .Hon. Ill.mo

Ill.mo .Ill. .Ill.mo .Illo .Ill.mo .Kto.

L. M.tas .Mag.tia .Mag.co .Nobil.mo .O

Principi Pres.to .R.mo Reueren

Str.mo San.tas T.T Veni.us Vra X

YX

.na Vicentin. Scribebat.

Lettor, se truoui cosa che
t'offenda
In questo Trattatel del Vicenti=
no,
Non te marauigliar, Perche diui=
no
Et non humano, é quel, ch'é senza
menda.

Qui viuer non si puo senza
defetto
Che chi potesse star senza pec=
cato
Seria simil á Dio
ch'é sol perfetto

Finijce
la

ARTE

di

feriuer littera Corfiua
ouer Cancellaref:
cha

Stampata in Roma per inuentione
di Ludouico Vicentino,

scrittore

CVM GRATIA & PRIVILEGIO

Il modo de' temperare le Penne Con le varie Sorti de' littere ordinato per Ludouico Vicentino, In Roma nel anno MDXXIII

con gratia e Priuilegio

LVDOVICO

VICENTI

NO

AL CANDIDO

LETTORE

FELICITA

Auēdoti io deſcritto, Studioſo Let
tor mio, l'anno paſſato un libretto
da imparar ſcriuere littera Cācel
lareſca, laquale, a mio iudicio, tie‑
ne il primo loco, mi parea integramente non hauerti ſa‑
tisfatto, ſe ancho non ti dimoſtraua il modo di accōciar
ti la penna, coſa in tal exercicio molto neceſſaria, E pe‑
ro in queſto mio ſecondo librecino, nel quale anchora a
ſatisfattione de molti, ho poſto alcune uarie ſorti de lit‑
tere (come tu uederai) ti ho uoluto deſcriuere al piu bre
ue et chiaro modo che io ho poſſuto come tu habbi a
temperarti detta penna.

De le uarie ſorti de littere poi, che in queſto Tratta‑
tello trouerai, ſe io ti uoleſſi ad una per una deſcriuere
tutte le ſue ragioni, ſaria troppo longo proceſſo: Ma
tu hauendo uolunta de imparare, ti terrai inanzi que
ſti exempieti, et sforcerati imitarli quanto poterai
che in ogni modo ſeguendo quelli, ſe non in tutto,
almeno in gran parte te adiutarano conſequire quella
ſorte di littera, che piu in eſſo ti dilettera. Piglialo
adunque, et con felici auspicii ti exercita, che a chi uo‑
le conſequire una uirtu niente glie difficile.

SI come a chi uuol saper sonare e' bisogno per
molte cose , che' ponno interuenire' sapere an
chora accordare' lo Instrumento , cosi a chi dee' sa
per scriuere, e necessario per molti rispetti saper tem
perare le penne, E pero io , che intendo a mio potere in
questa mia operetta insegnare l'arte' del scriuere ,
non bo uoluto lasciare questa parte adietro . Adonque
la penna si elegera, che sia rotonda , lucida , e dura , e'
che non sia molto grossa, communemente di occa sono
le megliori . E similmente si pigliera un coltellino di
buon acciaio, e ben tagliente, la cui lama sia dritta , e
stretta , e non incauata, come qui ti bo
notato, percio che la
panza, la largeza,
e la incaua
tura
del cotello non lasciano ,
che la mano il possa
gouernare a suo
modo.

Il Coltellino per
temperare le
penne

Questa e la forma
de la penna
Temperata

ELetto che hauerai la penna, & il temperatoio, pri‑
ma guarderai quella parte di essa penna, che suol
stare uerso l'animale, la quale ha uno canaletto, che ua,
da onde termina il rotondo fino a la sommita di lei, e da que
sta parte farai uno taglio circa uno dito o poco piu sopra il
principio di essa, cioe sopra quella parte, che sta fitta nel' a‑
la, e per esso potrai trarni la midolla de la penna, cosa che
si fa ageuolmente con la cima, che si taglia uia da la penna,
E dico che'l taglio sia da la parte del canaletto, percio che
communemente le penne non sonno dritte, ma pendeno uer‑
so detta parte, benche alcune pendono anchora uerso la par‑
te dextra, e pero in questo bisogna hauer cura, che la curui‑
ta de la penna penda alquanto uerso la inforcatura del dito
grosso, e de l'indice

HOr fatto questo, con dui tagli assotigliarai l'un la‑
to e l'altro poco di sotto dal primo taglio, facen‑
do che la uada in punta a guisa di uomero, ouero a guisa di
becco di sparuieri, la quale parte tutta di sotto dal primo ta‑
glio chiamaremo il uomero da la penna. E bisogna fare
che detto uomero sia da l'una parte, e da l'altra equalmente
tagliato, come ne lo exemplo uedi, cioe chel taglio non penda

piu da la parte di dentro, che da quella di fuori. E fatto que
sto prenderai detta penna, e ponerai il uomero di essa con
la parte di dentro sopra l'ungia tua del pollice, e col coltello
prendendo da la parte di fuori, e uenendo in sguinzo a l'in
giu uerso la punta per spacio di meza costa di coltello , o
poco meno, farai la temperatura, la quale, se uorrai che la
penna geti sottile farai acuta, ma se uorrai che geti grosso
la farai piu larghetta.

Oltra di questo, bisogna ne la fine del sguinzo, cioe ne l'ulti
ma parte de la punta temperata, tagliare un poco di essa pun
ta temperata per dritto, e senza sguinzo , percio che se la
fosse tutta in sguinzo sarebbe troppo debile, tal che per
aueutura farebbe la lettera bauosa , ma a questo modo faca
cendo sempr le penne geteranno benissimo. Poi se qualch'u
no, che hauesse la mano leggiera, uolesse che la tinta piu fa
cilmente scorresse, potra con la punta del temperatoio fende
re la punta del uomero de la penna in due parti equali , co
minciando la fessura poco poco di sopra dal sguinzo, et hara
quello che cerca, E questo bastera quanto al temperare
de le penne, le quali per piu tua chiarezza ti ho
quiui designato.

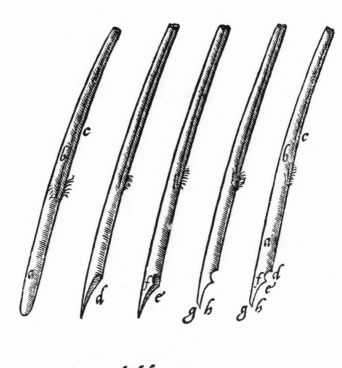

a – Tondo dela penna .
b – Canaletto .
c – Curuua .
d – Primo taglio .
e'– Secondi tagli .
f – Vomero .
g – Sguinzo .
h – Punta temperata .

agareti p questa prima d cçambio a
bso ducçati quaranta doro d çamora
al portatore dela pñte cçiamato d Darco
de Lucça da Ragusa p altritanti çaauuty
qui in Venetia da Ludouicço bicentino suo
cçompare; Deli quali ds. xL. ve ne farette
far vna Quitanza, et ponereteç al nostro
çonto
Et de tutto ci darety particçulare aduiso.
State sano
In Vinetia a xiiij di Febraro. ns d xxv b.

~: Ludo. Vicentinus Scribebat Venetijs :~

A a b b c d e f g g h h i k l m n o p p q e
r r s s t u b x x y z s et ç &.

bb a d ff gg ij œ pp ſſ ſti v' af

Viuit post funera Virtus

Li principij dela tra Merchantescha se
condo el parer mio, se debbono fare in tal
modo, come qui sotto p tuo exemplo ti ho
tutto lo Alphabeto designato, Racor-
dandoti, che

tutti li corpi de tal littera se hanno da
formare de bno quadro perfetto accio
che la scrittura habbia del rotondo et non
del longo .

Et sopra ogni cosa sforzati & far che
tue littere

siano equali cosi di
sotto come etiam desopra

Nota studioso lettore che alchune
dele tre merchantesche si fanno in vn
tratto de penna, chome sonno le sequeti
a b c d d e g h h i j l m n o p o p q r s v
u x y y z z
Alchune in doi tratti, cioe e c e t k s;
Vona ne truouo poi,
che volendola far bene, te la conuie
fare in tri tratti
cioe lo f
l f f

Et questo ti basti, quanto ale tre pic=
chole si apptenga breuementy

Altro diletto che Jmparar no prouo.

Sforzati poy far le tue maiuschule
chome qui appresso ti ho notato.

-: Ludouicus vicesinus faciebat :-

Al ambcmdemfingmhimkmlmnopqrstuxyzrcs

Stolto chi esser qua giu pensa felice
Che qualunche si troua in piu bel stato
E pianta con bei fior senza Radice

LITTERA PER NOTARI

A a b c d e e f g h i k l m n o p q r ʃ ʃe ʃʃ ʃ t u v x y z
& ꝯ ꝛ y rȝ.

In ᵭpi nomine Amen. Anno à natiuitate eiusdē
Millesimoquingentesimo vigesimotertio die vero
martis xviij. Septembris Rome in domo habita-
tionis magnifici
Dñi
viʒ.

A B C D E F G H I K L M N O P Q
R S T V X Y Z

Acta fuerūt hec Rome Pñtibus honorabilibꝰ
viris Thadeo vngaro, Dominico .q. Luce, et Antꝰ
Gisnumdi testibus ad premisʃa habitis vocatis
atꝗ rogat

Et ego ludouicus de henricis laycus Vicentin
publicus Imperiali aucte
notarius
quia premisʃis ommibus et
singulis presens fui eaꝗ rogatus scribere puᵗᵉ
scripsi, et in hanc formam
redegi.

Aabcd e fghiklmm nn
nopqrſeſt ſſtuxyʒʒꝛ.

Nouiſſimis iam his temporibus uer-
ſantur mala plurima inter plures
chriſtianoꝛ principes: Vnde multi
ſeniorum dominia non reſtant ſiti-
re aliena; ſuiſue ſubiugare ditionibʼ
que ſua non ſunt loca. ꝛcetꝛ.

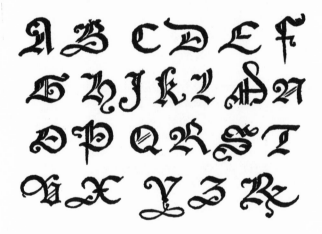

Quapropter venerabilibus fra
tribus p̄riarchis Archiepisco
pis et Episcopis, necnon dilect̄
filijs eoꝗ in spūalib̄ vicarijs ge
neralib̄ per p̄ntes comittimus
et mandamus, quatenus ipsi,
uel duo aut unus eoꝗ per se ul
aliuꝫ seu alios tibi in premiss̄
efficacis defensionis pre=
sidio assistentes
faciant
ꝛc̄.

Lud de Henricis Vicentin̄.

In via virtuti nulla
est via

LITERA DA BREVI

A a b c d e e' f g g h i k l m n o p q r s f t u x y z

~: Marcus Antonius Casanoua :~
Pierÿ vates, laudem si'opera ista merentur,
Praxiteli nostro carmina pauca date'.
Non placet hoc; nostri pietas laudanda Coryti'est;
Qui dicat hæc; nisi'vos forsan uterq3 mouet;
Debetis saltem Dÿs carmina, ni quoq3, et istis
Illa datis. iam nos mollia saxa sumus.

A A B B C C D D E E F F G G H H J J
K L L M M N N O P P Q Q R R S
S T T U V V X X Y Z & e' R, &R,

Ludouicus Vicentinus scribebat Romæ' anno
salutis M D XXIII

Dilecto filio Ludouico de Henricis laico
Vicencio familiari nostro.

Giamai tarde non
fur gratie diuine,
In quelle spero, che
in me ancor faráno
Alte operationi, e
pellegrine.

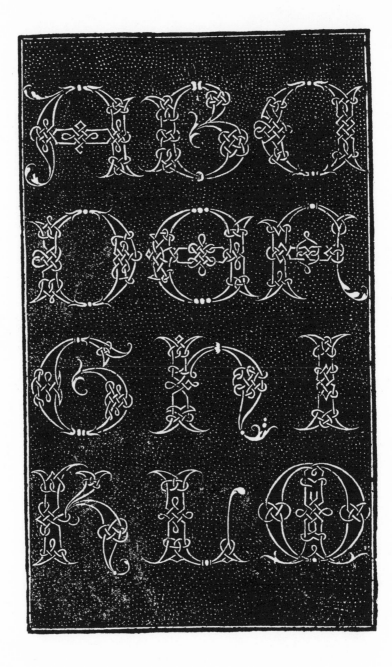

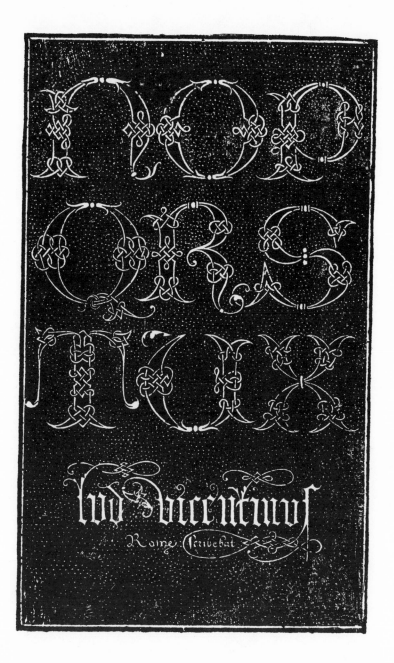

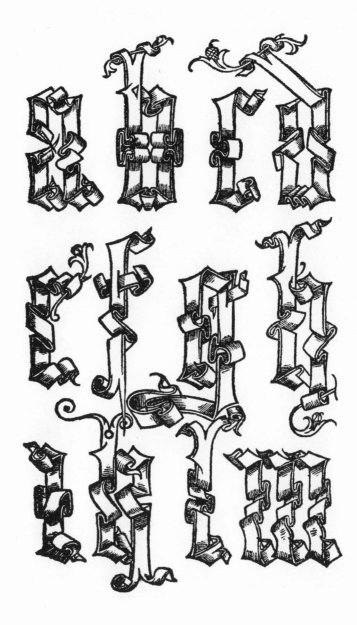

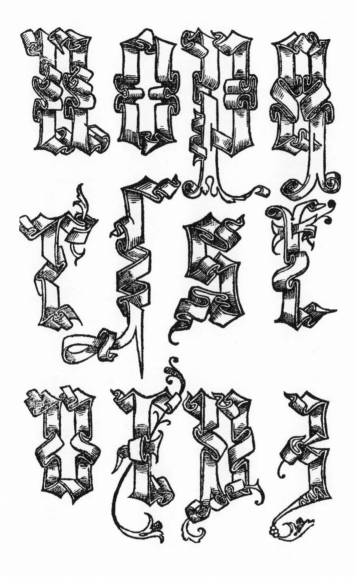

abcddd
efghi
klmno
pqrsft
uxyzʒ
duce deo

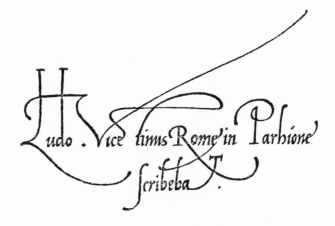

Ludo . Vice timus Rome in Parhione
scribeba T .

· ANN · MDXXIII ·

Deo, & virtuti omnia debent ,

TAGLIENTE

Lo presente libro Insegna La Vera arte de lo Excellēte scriuere de diuerse Varie sorti de litere Lequali se fano p geometrica Ragione. & Con La pesente opera ognuno Le Potra Jmparare impochi giorni p Lo amaistramento,

ragioni,

&

Essempli, come Qui seguente

Vedrai.

pera del tagliente nouamente composto cum gratia nel anno di nra salute

MDXXXI

L molto Magnifico M. Hieronimo De
do gran Secretario della Illustrissima
Republica Venetiana, Giouannianto-
nio Tagliente.

Onsiderando Magnifico Signore mio
quanto sia bello il giouare ad altrui, &
col giouamento acquistare appresso gli
huomeni alcun nome degno di chiara commendatione
ho meco stesso proposto con laiuto di Pietro mio figlio
lo ogni debito nostro studio & diligentia, in cio metten
do con la presente opera amaestrare & insegnare a cia
scuno che si diletta de imparar a scriuere di una o di piu
qualita di lettere, lequali si fanno per geometrica ragio-
ne cioe lettere cancellaresche, mercatesche, bastarde no
daresche, corsiue, tratizate, & no tratizate, le maiusco
le antiche, le fracesche, le bolatiche, le imperiale, le for-
mate, moderne, le fantastiche, le hebraiche, le inzifera
te, & molte altre maniere di lettere & specialmente ho
tolto io questa faticha, accio che li gioueni secretarii uo

ſtri & altri inſieme con loro che ſi dilettano di tal uirtu
poſſano intender li ſecreti, l modi, le dignita, le eccellentie
& conſideratione di queſta arte del ſcriuere, & pigliarſi
diletto piacere et utile, et ſapere appreſſo cō arte illuſtra
re tutti gli alphabetti grandi & menuti cō arte geometri-
ca, & quāto ſa biſogno di poter operare col calamo o con
la penna, la onde io conſiderando a cui queſta mia ope
retta donare doueſſi, niuno per certo piu degno di uoi mi
e uenuto alla memoria, Per che ſi come a ſignore & difen
ſor mio dedico & appreſentoui queſto mio piccol dono cō
la grandezza della ſeruitu mia, & ottimo uoler mio uer-
ſo di uoi allo ſplendore del nome del quale, ſe ben per lal
tezza del uoſtro ingegno & delle uoſtre uirtu. ne meno
per quelle dello eccellentisſimo M. Giouāni padre uoſtro
ſiete illuſtre, col fauore uniuerſale di queſta Illuſtrisſi-
ma Republica per le ſue degni operationi ſali alla alteza
del grā Secretario, & ſalito ſi come ſempre fatto hauea,
uiſſi ſantiſsimamēte, nō doura percio eſſer diſcaro che io
gli accēda quel tāto di lume col donargli queſta mia ope

B

retta, quanto con le mie piccole forze si e potuto il maggiore.
Adongue non sdegnate, Magnifico Signore mio di prende-
re questo mio libretto in dono, come che picol sia, che al-
meno eglie e per sempre essere al mondo grã testimonio del
la diuotione mia uerso di uostra Magnificentia. Alla buo-
na gratia della quale humilmente me Ricomando.

Aaa, bbb, ccc, ddd, eee, fff, ggg, ggg. hhh, iii
kkk, lll, mmm, nnn, ooo, ppp. qqq, rrr,
sss, sss. ttt, st, uuu, xxx, yyy,
zzz, &&&,

Io te notifico discretto lettore come inanci che insegni
le regule, ragione, mesure, modi, dignitate & ex.tie
di questa nobile uirtute del scriuere io uoglio seguire
de scriuere di molte uarie sorte de litere per satisfare
a gli uarij appititi digli homeni per che a cui e grato
una sorte a cui unaltra & poi seguedo
daroti lo amaustramento che cum facilita
le potrai imparare
con le sue mesure etarte come seguendo uederai facedoti
asapere
il
nome di questa litera a essere chiamata cancellaresca
comuna .

ℓ & aaa bbb. ccc. ddd. eee. fff. ggg. hhh.
ℓ iij. kkk. lll. mmm. nnn. ooo ppp. qqq.
rr R. ss. ss. tt. st. uu. uuij. x x. yy. zz & &

Eglie' manifesto .(' gregio lettore', che' le' lettere' C an= cellaresche' sono de' uarie' sorti, si come' poi uederi nelle scritte' tabelle', le quali to scritto con mesura d'arte', Et per satisfatione' de' cui apitisse' una sorte', et cui unaltra, Io to scritto questa' altra' uariatione' de lettere la qual uolendo imparare' osserua la regula del sottoscritto Alphabeto :

A a . b . c . d . e e . ff . g . b . i . k . l . m . n . o . p p . q . r . s . s . t . u . x . y . z . &.

Le' lettere' cancellaresche' sopranominate' se' fanno tonde' longe' large' tratizzate' e' non tratizate ET per che' io to scritto questa' uariacione' de lettera' la qual im= pareraj secundo li nostri precetti et opera

A a a b . c . d . e . e . f . g . b . i . k . l . m . n . o . p . g . r . s . s . t . u . x . y . z . &.

Le litere cancellaresch e sono molto agrade a grandi signori,

e adaltri, quado sono fatte con mesura, & arte, e tanto

puij sono agrde quando es la litera e, accompagnata co

qualch e gaoliardo Trato. Si come Tu uedi oui. voledola

imparare obserua li sequenti nostri precetti tenendo lo

soto scritto alphabeto per tuo esemplo et glmpareraj a

trar

li ditti

trasti aduno per uno cun lo yeloce & uiuace tua

mano & praticado si farai suficiete

D

Ben se io te habia scripto le gente scripte tabelle doue uere
cancellaresche, ancora te notifico disscto letto, co∫∫o
Questa hiesa, che qui se di pingo In Queste Carte, Piu
Desicha ua la hiesa cancellaresca Caratizada, li qual trai
tuli im Pararci Tirarli
liciadra∫∫onte,

Si Como Tu uedi p questo exem∫plo E Per lo sotto scri
Pto alphabeto che Te ho scri∫pto pe tua dilucidatione In
questa sotto scri∫pta tabella, & ancora p li secreti
Modi Como pocedendo Intendi∫an

Beatmo. Beatmo. Sanctmo. Reuermo.

Rmo. Rdo. Reueren. Sermo. Sermo.

Sermo. Illmo. Illmo. Illssmo. Illmo. Exmo.

Exmo. Magco. Magco. Magnifico. mco

ssa. magtia. magtia. Diomo. Pesmo.

Pestanmo. Amatmo. amatmo. Adatissio.

Carmo. Carmo. Chaissio. Cormo. Cormo.

Nobilmo. Venerlis. Vra. Nra.

Per seguire lordine nostro imparerai di fare

Queste breuiature si come tu vedi

Questa altra sorte di lettera benignissimo lettore se
adimanda lettera cancellaresca nodaresca per
essere per la sua grande dependentia corrente;
et si tira con le medesime regule eTragioni de
le ante scritte tabelle; la quale tu impararai
fare, sicome tu uedi qui in questa mostra
con li ammaistramenti li quali procedendo
intenderai.

et

per

maggiore

tua dilutidatione

io te scriuo lo sotto scritto alphabeto eT
operando li nostri precetti ti farai bono scrittore

A aa.bb.cc.dd.ee.f ff.gg.hh.ij k.ll.m.
mm.nn.oo pp.go.rr.ss.st t.u.uy.yy.
.zz. &&.

Auenga che questa lettera sia pendente in
contrario de la ante scritta, et che la non sia in
consuetudine ad usar la mente dimeno cose tou
re de honore, et gloria al huomo sapendo fare de
le altre, el sapere fare anchor questa, non per bi-
sogno ma per suo diletto, atento che le cose usitate

sempre
sono
molto

agrate
alla natura nostra, la quale lettera
a uoler la impararare obserua
la regula de la ante
scritta et fala
pendere
incontrario

A a. b. c. d. e. f. g. h. i. k. l. m. n. o. p. q. r. s. t. u.
x. y. z. & &. s.

F

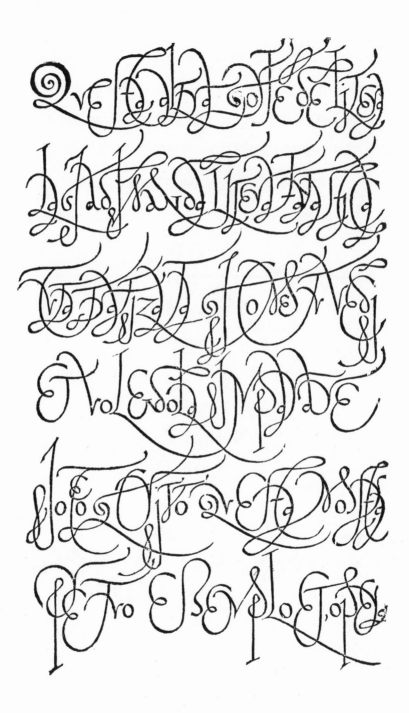

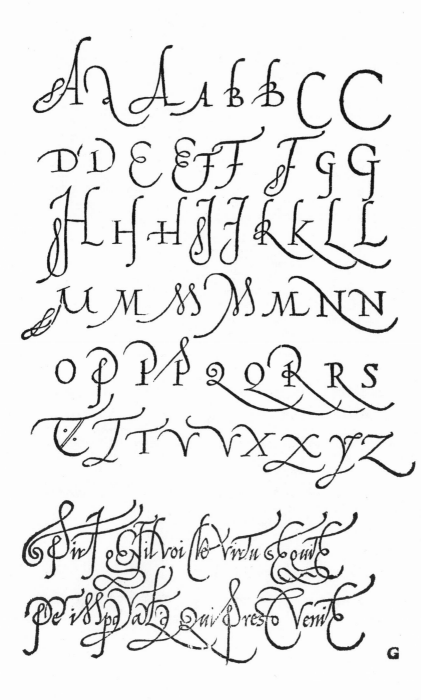

G

Li a mercatanti et artefici p tenire li loro cho
ti p schrivere le sue partide al dare et del
hauere ne li soi libri, obseruano d schrivere le
lettere merchantile chi d vna sorte et chi d vna al
tra sechondo lo chonsueto d se loro citta, a Jo
prima te schrivero questa mostra d lettera mercha
tile benetiana p tuo essemplo. et pratichando
 imparerai

aa.bb.cc.dd.ee.ff.gg.d.d.ij.kk.ll.mm.
mm.nn.oo.p.p.qq.rr.ssu.tb.v.xx.yy.zz

Lo lettera fiorentina bastarda se schrive in questo mo
La quale volendola imparare tu imparerai prima
a fare tutt le lettere d lo sotto schritto alphabeto
ad vna p vna tanto che lauerai imparat
a fare et poi schriverai questa mostra la qual
 sera p tuo essemplo

aa.bb.cc.dd.ee.ff.gg.hh.ij.kk.ll.ll.m
m.nn.oo.pp.qq.rr.ss.tt.v.xx.yy.zz

La sopra detta lettera e fiorentina naturale et volendola imparare osserua la regula nostra de imparare tute le lettere dello sopra scritto alphabeto ad vna p vna et similmete di questa altra

sorte

H

P questa prima de chambio pagati al magnificho missere
aluixe pixanj dal bancho o ver a soi chomesi duchai
mille doro venetianj de buono et iusto pexo et fato lo
pagamento datine ouixo che di altrj tanti vi ne fare
mo creditori che ɴ. vi chonserui Gechondo desiderate

A a a bb cc d e f ff g g ħ ħ ij k ll m m n
o o p p p q q r r r ſ ſſ ſt u uu v v x x y y ȝ ȝȝ

Sep questa prima de chambio non harette pagatto p
questa Gechonda auixo pagaretti ala Magnificho m
aluixe pixanj dal bancho Gentilhomo venetiano
o vero a soi chomesi duchat mille doro venetianj
p alui tant quj da luj hauemo receuuto la valuta
et fatto lo pagamento datine auixo che di altrj tat
di faremo creditorj che ɴ. vi chonserui Gano

A a a b b c c d e e f ff g g ħ ħ ij ħ k ħ
n o m n o p p q q r r r ſ ſſ t t u u v x y y ȝ ȝȝ

L'ultima vostra fu de che appresso faro

bene rissposta perche giovanni fu a me

preghommi accettissimamente che io lasciasse

la impresa che ne facessi dipiacere pergi

non voglio che nessuno mai si possa dolere

dime ptanto habbiatemi p scusato nomj di

stendero in alt e dire r resto sempre vig buard

come marchant e come bambre simil

fanno d anno p rede bona come

mant mo p o com nro

avisamo bonis aviso come

I

Gonsiderando amicho mio charissimo la humanita vost[ra]
essere stata sempre desiderosa di ogni mio bene et honore per
la qual chosa a me a parso di dové darui auiso chome ad .x.x.

A aabbccddd ee ff gg chij k lmnopqrstu v xx yy

Nor sio dixo glio viu che sspendo :

h'qo la co em so vn go endo

Se lhuomo ha qualche ingegno de ragione
de e perso tempo hara chompassione

Chi cercha dilassar appo se fama
ami questa virtu per chel ciel lama

K

La lettera Imperiale é simile alla lettera Bollatica quale ciascun volendo Imparar, Prima bisogna sap ben formar Tutte le Lettere dello sotto scritto Alphabeto a Vna per Vna

.a. b. c. æ. d. e. f. g. h. i. k. l. m. m. n.

n. o. p. p. p. q. r. s. t. u. v. x. x. y. z.

La lettera bollatica, o, Cortigiana che dire
uogliamo Bollattica e uscita dalla lettera
formata si come tu uedi nel sotto scritto Al
phabeto, Et é da saper ch la temperatura
della pena uole essere un poco ongiatn zop=
pa, Nel qual alphabetto imparerai scriuer
tutte le lettere a una p una, Et poi p la
legatura et incathenatura delle parole sapi
che tanto uol essere lontana una lettera dal
laltra quanto é la grossezza della Lettera

A a. b. e. d. œ. d. e. f. ff. g. h
i. k. l. m. n. n. n. v. o. p ṗe. q. r. s. t
v b u uuj. x x x. y z.

La lettera antiqua tonda rechiede grande
ingegno di misura, et arte. qual uolendo imparar, Prima é necessario saper far
tutte le letter del sotto scritto Alphabeto

Con ogni soa ragione, et Misura ad una per una, et
cusi imitando ciascun potra facilmente per se farsi ottimo scrittore, Et sappi che la legatura della lettera

A. a. b. c. d. e. f. g. h. i k l. m. n o p. q r. ss. t. u x. y z

Tanto uol esser lontana una lettera dallaltra quanto é
larga una gamba dallaltra, essemplo della lettera
Et sappi che questa lettera é cancellaresca antiqua
laqual uolendo imparar obserua la Regula

A a. b. c. d. e. fff g. h. i k l l m. n o p q q r s t. st u
x y y z z

zim	the	te	be	eliph
ri	zel	dal	chi	che
zat	sat	ssin	sin	xe
fe	gain	hain	zi	ty
mm	mim	lam	eiep	caph
mula	ge	lam	eliph	nau

Questo alphabetto serue a persi
harabi aphricani turchi
&
tartari

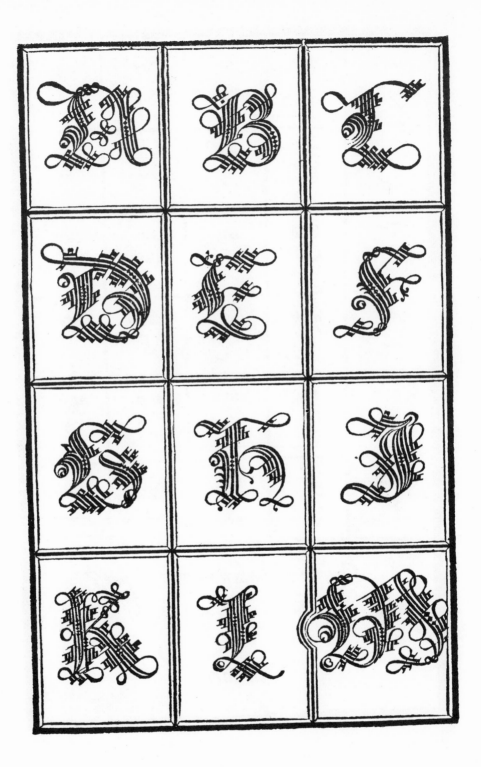

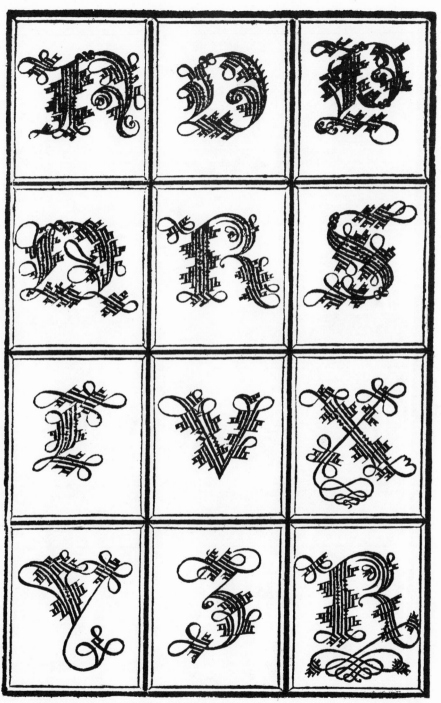

N

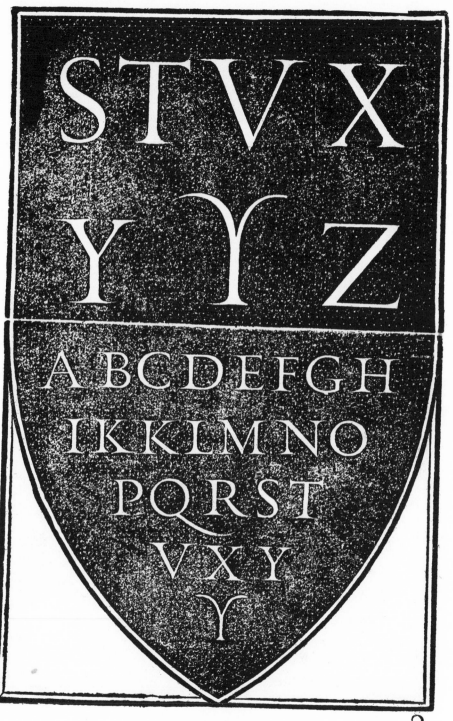

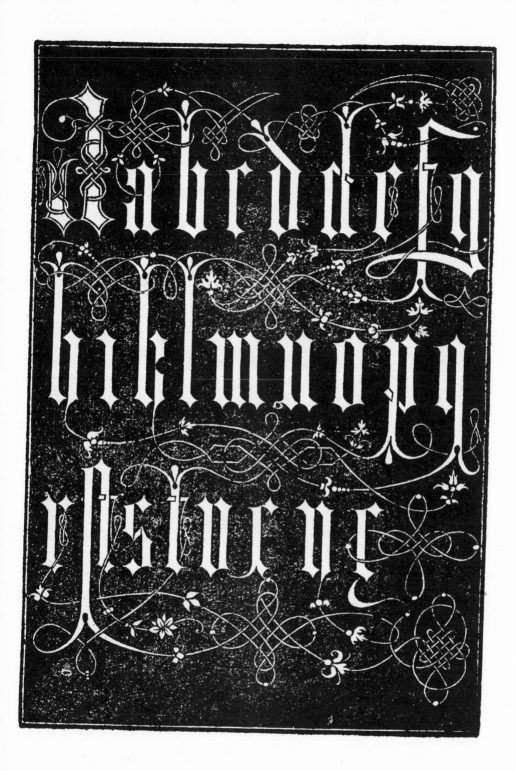

Lo ſopraſcritto alphabetto e hebraico formato ꝰTli hebrei di
ce che la ſua ragione, e che la lettera o, eſſer uno quadrato de
penna & la lettera mezza o, eſſer mezzo quadrato adon
que la longhezza ꝰTla larghezza uol eſſer longhelarghe
tanti.quadrati di penna come tu uedi.

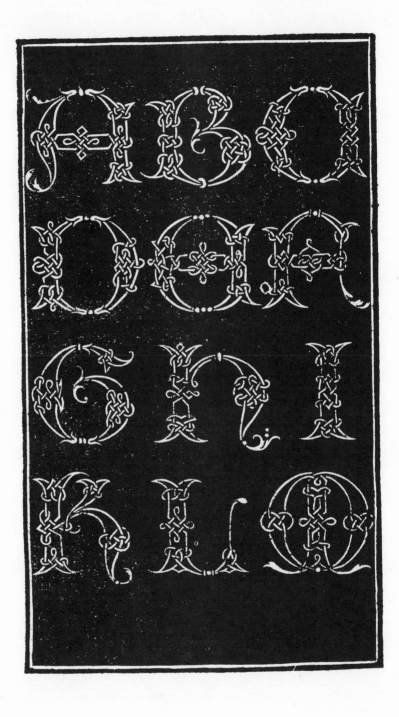

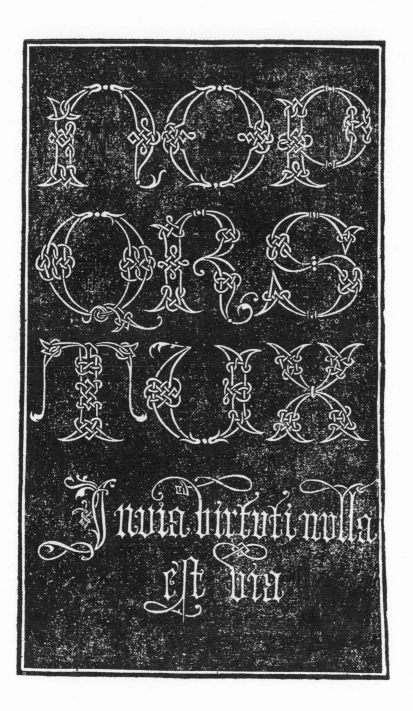

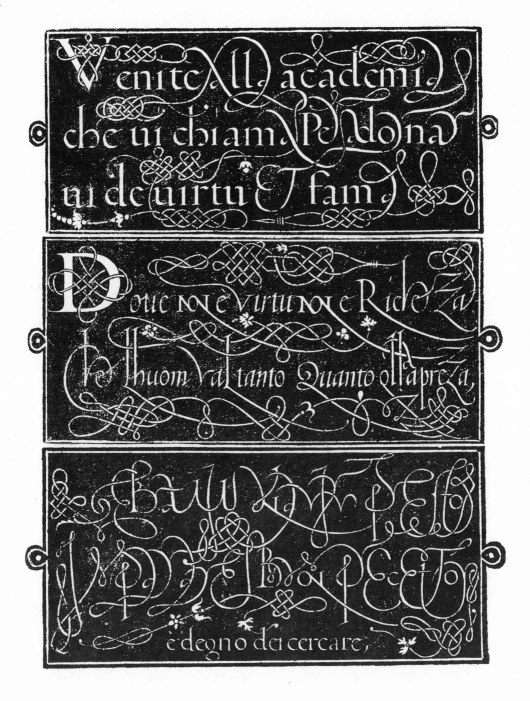

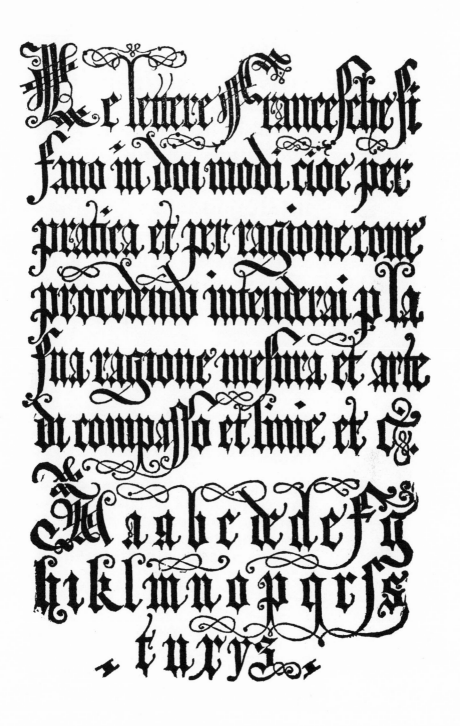

Lettera formata.
A abcdoefghijklmnopqꝛꝛſſt
uvxyzꝫꜩꝛ.

Oncede nos famulos tuos
quesumus domine deuꝛ perꝛ
petua mentis et corpoꝛis ſa
nitate gaudere ꝫ gloꝛioſa be
ate Marie semper virginis ꝫ interceſ
ſione a pꝛesenti liberari tristitia. Per.
ABCDEFGHIKL MN
OPQRSTUXyꝫ.

Fidelium dominus om
nium conditoꝛ et redẽ
A abcdoefghiklmnopqꝛꝛſſtu vxyzꝫꜩꝛ.

Ctiones noſtras queſumus domine aſpiꝛ
rando pꝛeueni꞉ ꝫ adiuuando proſequere
vt cũcta noſtra oꝛatio ꝫ operatio a te ſemꝛ
per incipiat꞉ ꝫ per te cepta finiatur. Per
chꝛiſtum dominum noſtrum. Amen.

Eccellentißimo . M . Giouanni padre uro siete illustre,
col fauore uniuersale di Questa Ill.ma Republica
p le sue degne operationi sali alla altezza del gran
secretariato, e salito sene sicome sempre fatto hauea,
tißse santißimamete: non doura p cio eßer discaro che
io gli accenda quel tanto dilumme col donargli questa
mia operetta, quanto con le mie piccole forze si e po-
tuto il maggiore. A dunque non sdegnate. Magnifico
signore mio di prendere questo mio libreto in dono, come
che picol sia, che al meno e glie e p sempre eßere al modo
gran testimonio della diuotione mia uerso di uostra Ma-
gnificentia. Alla buona gratia della qualle humilmete
niu Ricomando .

&A aa. bb. cc. dd. ee. ff. ff. g g. bb. ij. k k. ll. mm. nn.
.oo. pp. qq. rr. ss. ss. ss. tt. tt. st. uu. xx. yy. zz. & &.

Lettere Greche.

α ϛ γ ᵭ ꜒ ϛ ϟ θ ϊ κ λ μ ν ξ οω ϱ σ Ꞇ υ φ χ ψ ω.

Alpha	vita	gamma	delta	epſylon	zita
α	ß	γ	ᵭ	ε	ζ
ita	thita	iotta	cappa	lambda	mi
ν	θ	ı	κ	λ	μ
gni	xi	omicron	pi	ro	figma
ν	ξ	ο	ϖ	ϱ	σ ϛ
ta	ypſilon	phi	chi	pſi	omega.
T Ꞇ	υ	φ	χ	ψ	ω

*Cħe ual ricħeſſa, ſtato, argeto, et oro
ſenʒa uirtu, cħe uince ogni teʒoro*

 Auendoti ſcritto cotante uarie ſorte de lette-
re, hora e neceſſario a darui lo amaeſtramē
to dello imparare ꝰ prima,

Cognoſcendo io benigno lettore, ꝯ a uoler dare principio
allo imparare a ſcriuere, io uoglio dechiarare tutti gli ſe-
guenti amaeſtramenti e prima.

Chi uuole bē imparare a ſcriuere, di una, ouer di piu qualita
de lettere gli biſogna ſapere cinque principali ragioni, cioe
temperatura di penna, ſeconda in che modo ſi de tenere la
penna in mano, la terza, in che modo ſe die menar la penna
ſecondo lo taglio della temperatura, quarta e grandeʒʒa,
& qualita della lettera, come procedendo intenderete.

Modo di temperare la penna.

Iglia la tua penna et radila con la co
sta del téperatore, et taglia a tua di
cretione la mita della canna dala bā
sda del canale, et poi cō lo fauore del
tuo occhio dali rasoneuole lōghezza
dico alla pēna della temperatura de
la lettera cancellarescha, et alla temperatura della lettera
merchadantescha, non tāto, et (& gli tagli siano eguali si
da una parte como dalaltra diligentemente, &T poi su la
ongia del d to grosso scarna la pūta della pēna apoco, apo
co, &T poi drizza lo taglio del tuo temperatore, et taglia
discretaméte uia la punta assai, o poco, secondo la grossez
za della qualita della lettera (& uoi fare, et la uol esser
uno poco zotta, & uolendo scriuere uelocemēte ti bisogna
con diligentia su li quatro cantoni del quadro della pēna
radere cō lo taglio del temperatore, & poi ti bisogna sen
derla uno poco accioche la pēna sia piu corréte al tuo scri
uere et sapi che la punta della pēna merchadantescha nō
uole hauere niente di quadro ma la uole essere tōda, &T
sessa, laquale tordezza farai in questo sottoscritto modo,

da poi che harai tēperato la pèna al modo sopraditto, Non
la tagliare zotta ma bene dritta . ne non gli radere la pun
ta, ma prima con lo temperatore ua tagliando , & retondi-
zando, apoco, apoco, quello quadrato della punta della pen
na tanto che gli rimagni la punta ritonda senza hauer qua
drato alcuno, & poi radi a leggiermente in tondo & questa
temperatura sera buona , & durabile , & si potrai scri-
uere con lei uelocemente, & questo ti basta per tale amae-
stramento,

La bonta della penna, uole hauere cinque parte,

La prima esser grossa in suo grado,

La seconda esser dura,

La terza esser tonda

La quarta esser magra.

La quinta, esser di lala destra acio nō la tengi torta in mano

A penna di locha saluatica e molto buona, ma quella de loc
cha domesticha e assai piu migliore de tutte le altre penne
Màxime uolendo scriuere lettere con mesura & arte.

La pèna del Cesano per esser grossa et dura, e adoperata da
molti laquale te dico & si te affermo esser laudabile & ma
xime a le lettere mercadantesche et a le cācelaresche corsiue.

ALla seconda ragione che e a tener la penna in mano
cõ ragione tu la debbi tenere sempre ad uno modo nõ
ti uolgendo la pēna per mano, & poi tenerai lo brazo
apozato su la tauola, & etiam gli tre nodi delli doi dita
con li quali tengono la pēna in mano, uoleno ssar releuati.

Alla terza ragione che e a sapere in che modo se die menar
la penna, Sappi che con la penna se puo sriuere in tre mo
di & non con piu.

Lo primo modo, con lo taglio,	Taglio ı
Lo secondo, con lo trauerso.	Trauerso ı
Lo terzo con tutto lo corpo	Corpo ı

Adongue io te conclúdo che dei tenere la penna in mano non
con lo taglio non con tutto lo corpo, ma tu la debbi tenere
con lo trauerso cioe chel corpo della penna guardi sempre
per trauerso.

Et per darti amaestramento in ogni tuo bisogno partenente
allarte del scriuere, io te dechiaro la bõta delle carte perte
nente alla qualita de diuerse sorte de lettere e prima,

La lettera cancellaresca si uuole carta sottilissima che sia di
che generatione si uoglia, & sia lissa biancha, & habbia
bona cola uero e, che la carta da Fabriano e piu laudabi-

le che di niuno altro loco e questo per che gli ualenti scrit-
tori sempre scriueno con la mano legiera.

ET ueramēte la lettera merchadantescha, desidera carta fer
ma, ET salda, & similmente tutte le altre qualita de let-
tere ferme & grosse, desiderano carta grossa, lissa mezza-
na, ET reale che habbia bona cola, & questa intelligen-
tia te necessaria per beneficio de ogni qualita de lettere,

Le manifesta cosa, che ciascheduno ualente barbiero non po-
tra mai ben radere una barba, senza noglia de chi e raso
se esso nō ha il suo rasatore bene amolato di tagliēte filo.

Nota adūque discreto lettore, se tu uolesti scriuere de ciascu
na sorte de lettere, et nō hauesti lagiutorio de gli instrumē
ti, pertinenti a questo tale exercitio, male potresti haue
re honore, de exercitare tal uirtu.

Per tanto necessaria cosa e che tu debbi prouedere de haue
re questi tali instrumenti, che qui seguendo te ho depinto
li quali sono questi, e prima.

Penne temperatore, riga, compasso, piombo, squadra, uer
nice, se con uernice uorrai scriuere, & forfice, & bono in-
giostro, e tutte queste cose te sono necessarie al tuo impa
rare o uero la meglior parte de essi,

Appi lettor digniſſimo, che le lettere cancellareſche ſono de
diuerſe qualita di corpi, aſte, legature, ℰℐ incatenature,
torture, dritte tonde & nõ tonde, trattizate & ſenza trat
ti, & altri ſentimẽti de altre nature come hai potuto uede
re nelle ſcritte qualita de lettere, le quali ſi uſano nelle can-
cellarie de tutte le cita della Italia, & doue ſi coſſuma una
qualita, e doue una tra, Ma p ℰℐ dar buon principio al no
ſtro inſegnare a ſcriuere, nui principiaremo da quelle che
ſono piu biſognoſe & neceſſarie uniuerſalmẽte a ognuno
cioe quelle che piu ſe coſtumano al preſente in diuerſe can
cellarie, ℰℐ maxime in quella del ſereniſſimo dominio Ve
netiano dal quale gia molti anni fui & ſono prouiſionato
per merito di queſta uirtute, & coſi a queſte qualita de
lettere cancellareſche daremo bono principio e prima.

Conciosia coſa diſcreto lettore che allo amaeſtramẽto de in-
ſegnare a ſcriuere le ſopraſcrite qualita de lettere io te po-
teria dire (ℰℐ u doueſti imparare prima gli alphabeti et
poi gli uerſi, con la uirtu della tua prudentia, praticandu et
retrahendo gli mei eſſempli in breui giorni ti potreſti fare
eccellente ſcrittore, de quelle qualita de lettere cancellare-

sche, ouer de altra qualita che uorrai imparare, ma per
maggiore tua dilucidationi & accio che con maggiore pre
stezza di tempo, tu possi imparare io qui seguente ti daro
la ragioue con li secreti & maestrenoli modi, a lettera per
lettera, et poi anchora ti daro la ragione della legatura, &
incatenatura, di tutti gli nomi, con larte di la geometria,

Onsiderando adonque in questo nostro pri-
mo amaestramento, sapi come tutte le lettere
dello alphabeto cācellarescho enseno da que-
sto sottoscritto quadro bislongo come seguendo piu chia-
ramente intenderai.

 :: :: :: :: ::

ET per darti lo secondo amaestrameto sapi che uolendo im
parare la preditta lettera cancellarescha, prima el te biso-
gna imparare tutte le lettere dello alphabeto su le rige, &
poi quando saperai scriuere, scriuerai senza riga per fino
che la mano hauera compresa la sua perfettione, lequale
letterie dello alphabeto impararai a fare prima questo sot
toscritto corpo ilquale ense del quadro bislongo, et penden

te si come gui di sotto tu uedi lo esempio.

<center>o o o</center>

A Dungue a questa altra consideratione sapi che que
sto soprascritto corpo fatto con la sua misura et ar-
te, presto presto adoperando col tuo ingegno per arte de
la geometria trazerai queste sottoscritte tre lettere, le-
guale te scriuo gui di sotto per tuo esempio.

<center>o oo adg ooo adg</center>

La sopradetta lettera a, se trazze del soprascritto corpo in
questo modo, prima tirerai una gamba ritta che sia uno
poco pendente a canto del ditto corpo in tal modo c he la
maggior parte del ditto corpo rimanga serrato, ET in ul
timo della preditta gamba daragli uno poco di garbetto,
ilquale garbetto si chiama una lassata perche la lassi, per
che il suo finimento si come gui di sotto tu uedi lo esempio,
per tuo amaestramento.

<center>aa aa aa</center>

A lettera, b, si trazze pur del quadro, ET si tira prima una
asta uiua & galiarda laquale habbia uno poco di depen-
dentia, si come festi alla lettera a, con uno punto fermo &
pedente, nel suo principio in forma de uno punto nel princi-

pio de lasta & poi quando serai in capo de lasta a canto
la riga ritornerai in su per la medesima hassa in tal modo
che tu possi fabricare il corpo della lettera a, alla rouersa
& sara fabricata la tua lettera, b, ma fagli romagnire lo
suo corpo, uno poco aperto si come festi alla lettera, a, co-
me tu uedi lo sottoscritto exempio.

b b b b

La lettera c, si trazze del quadro bislongo si come festi nel
corpo della lettera a, ma ben el si tira in doi tratti e prima
tu hai a tirar uno mezo corpo della lettera a , et poi tu ha
uerai a pigliare la ultima extremita di sopra del ditto me
zo corpo, & farai uno ponto che uengi tondizado, allo ca
mino come se tu uolesti chiudere per fare la lettera o, in
doi tratti si come tu uedi lo sottoscritto exempio. a

cc ccc ccc

La lettera d, farai come fessi la lettera a, & co lasta della
lettera b, come tu uedi lo sottoscritto exempio.

dd dd dd

La lettera e, la farai si come tu festi la lettera c, a puto eccet
to quando tirarai lo punto di sopra della lettera c, intrarai

in mezzo del suo corpo in uno colpo & tirali col taglio de
la penna una linea si come tu uedi lo sottoscritto exemplo.

e e e

La lettera f,principiarai tanto alto sopra alla riga guanto e
alta la lettera a,ouer una delle altre che tanto fa & tira la
tua asta con la sua depédentia,et poi rimetti la púta della
penna doue principiasti il tratto,& andarai in altitudine
guanto ti pare,& farai la sua testa,& poi tagliarai al dit
ta lettera f, si come tu uedi lo sottoscritto exemplo.

f f f f

LO corpo di sopra della lettera g,enfe del guadro bislengo,si
come tu festi la lettera c,& uole essere chiufo & poi piglia
la mezzaria del ditto corpo di sotto,& tira lo tratto in for
ma di uno ouo,& fa chel corpo sia per mezzo a guello di
sopra si come tu uedi lo sottoscritto exemplo.

g g g

La lettera h,nasce si come festi la lettera b,saluo lo suo cor-
po non e richiufo di sotto si come tu uedi lo sottoscritto
exemplo,

h h h

La lettera i,e simile alla gamba della lettera a con uno poco

di trattuccio in principio, il quale ſi chiama per nome la pre
ſa, &T e ſimigliante alla laßata della gamba della lettera
a, ma una e contraria alaltra, ſi come tu uedi lo ſottoſcritto
eſempio.

 i i i i

La lettera k, naſce dalla lettera b, ſi come tu uedi lo ſotto
ſcritto eſempio,

 k k k

La lettera l, e ſimile alla aſta della lettera b, có la ſua laßa
ta come tu uedi lo ſottoſcritto eſempio,

 l l

La lettera m, naſce dalla lettera i, ma non gli dar alla prima
ne alla ſeconda gamba niente di laßata, ma ben gli darai
alla ultima gamba ſi come tu uedi lo ſottoſcritto exempio,

 m m m

La lettera n, naſce dalle doe ultime gambe della lettera m,

 n n n

La lettera o, naſce ſi come feſti alla lettera g,

 o o o o

La lettera p, e ſimile alla lettera d, in côtrario ſi côe tu ueái.

 p p p

La lettera g, nasce dalla lettera a, tirando la sua gamba come tu uedi.

g g g g

La lettera r, nasce dalla prima gamba della lettera n, con lo suo punto, si come tu ue di.

r r r r

La lettera ſ, nasce si come feſti la lettera f, come tu uedi,

ſ ſ ſ f

La lettera s, tonda nasce dal quadro & lo corpo di ſotto uo le eſſere uno pocheto magiore che quella di ſopra, si come tu uedi.

s s s. s

La lettera t, nasce cõe feſti la lettera i, ma la uole eſſer uno poco piu alta di ſopra delle altre lettere, ſi come tu uedi.

t t t t

La lettera x, enſe dal quadro ſi come tu uedi.

x x x

La lettera y, e facile nella ſua fabricatione, come tu uedi.

y y y

La lettera z, enſe dal quadro cõ li ſoi garbeti, come tu uedi,

z z z

La lettera &, si puo fare in piu colpi, ma lo suo laudabil mo-
do e a farlo in uno colpo, & farai ☙ lo corpo picoleto di
sopra sia per mezo di quello di sotto come tu uedi,

 & & &

Adunque in questa altra consideratione sapi che tutti li cor-
pi delle lettere de uno alphabeto, che sono numero diece
cioe a b c d e f g h o p g uoleno essere
de una medema grandezza, qualita tondezza, & dipen-
dentia dichiarandoti anchora che tutte le aste di sopra uo-
leno essere tanto longa una come laltra, & similmente le
aste di sotto si come tu uedi lo sotto scritto esempio.

 A a b c d e f g h i k l m n o p g r s s t u x y z z.

Ancora carissimo letore, apresso alle regoli a te dette el te bi
sogna imitare con locchio del tuo intelletto prima gli apha-
beti, & poi le legature delli nomi iscritte qualita, delle ua-
riate lettere che uorrai imparare, et quelle có la pēna in ma
no praticare, et disputare, con li mei esempi, et prima farai
la lettera a mo t ssime uolte accio si per le scritte ragioni co
me etiam per la pratica, che prenderai con gli mei esempi,

de quella qualita che uorrai imparare, tu te poßi fare eccel
lente, ſi in la detta lettera cancellareſcha , come etiam in tut-
te le altre ad una per una , & poi principiarai a legare &
incatenare li nomi integri, & coſi con lagiuto diuino princi-
piarai in queſto ſotto ſcritto modo e prima.

Er dare principio alla regola dello li
gare & incathenare de gli nomi, nui
prima hauemo ad intēdere la ragio
ne di uno ſolo nome, come ſaria a dire
magnifico , & procederai in queſto
ſotto ſcritto modo , e prima farai la letera m, con a ſua laſ-
ſata, & alza la mano & poi fara la lettera a , apreſſo la
lettera m, che dira ma poi piglia la ultima laſſata della let-
tera, & in uno ſolo colpo farai lo circulo di ſopra della let
tera g. ET fornita la letera g, piglia con la preſa della let-
tera n, lo circolo della lettera g, et farai la lettera n, ſenza al
zar la penna dalla carta piglia la laſſata de la lettera n, &
farai la littera i, che d ra magni, & poi piglia la laſſata de
la lettera i, & farai la lettera f, & poi farai apreſſo la lette-
ra f, la lettera i, in uno colpo che dira magnifi , et ſimile pi-

glia la ultima laßata della lettera i, & farai lo primo circo-
lo della lettera c & poi farai la sua testa alla lettera c, &
poi farai la lettera o, appresso la lettera c, & dira magnifi
co, facendo semper che una lettera sia tanto lontana da lal-
tra quanto e larga una gamba da laltra dela lettera n, le
gando, & incatenando tutte le lettere di sotto, & di sopra
piu che si puo non alzando la mano mai possedendo se non
guando bisogna, per fino che tu non hai fornito la parola,
& con questa regola di ragi ne, de legatura & incatena-
tura, di questa sola parola che dice magnifico potrai scrive-
re ogni nome, dechiarandoti come tanto uole eßer lontana
una parola da laltra guáto e lo spatio della lettera m, adun
gue nui diremo, & questa parola che dice magnifico sta
bene si come tu la uedi qui sotto per tuo exemplo,

 magnifico, magnifico, magnifico

 Auendo tu imparato la regola della congiun
tione di una sola parola, che dice magnifico
con quella medema regola congiungerai che
nomi che tu uorai, che saperai fare, et ma-

xime tenendo dinanzi per tuoi exempli, le scritte mostre.

Item ciascuna qualita de lettera, tu la poi fare grande & pic
cola come uorrai hauendo hauuto la regola della sua per-
fettione.

Et per quelli che uoleno imparare le lettere mercātile gli bi
sogna obseruare la regola de imparare tutte le lettere del
lo alphabetto, ad una per una, tanto che sapi ben fare con
li soi uiuaci, & galiardi tratti. Et nota che la uole esser dri
ta, tonda, & curta di corpo, & piena, si come tu potrai ue
dere le iscritte qualita de lettere mercantile, leguale sono
per tuoi exempli.

Dechiarandoti discreto lettore, come con lo amaestramento
de le iscritte qualita di lettere, (&) ho amaestrato cō quel
le medeme regole potrai imparare tutte le altre qualita di
ogni altra uarieta che tho scritte imparando prima tutte le
lettere delli alphabetti ad una, per una, secondo lordine no
stro, et similmēte le legature, et incatenature, le grandeze
con le qualita, tratizate, & non tratizate, le dritte et le pē

dente, sempre tenēdo dinanti le ditte qualita per tuoi exem
pli &J seguendo questi tali precetti aggiungerai a gran-
de perfettione.

Auendo io Giouanniantonio Tagliente pro
uisionato dal Serenißimo dominio Venetia
no per merito de insegnare questa uirtute
del scriuere, con ogni debita cura dimostra
to a fare de diuerse qualita de lettere, & forzatomi di nar
rare quanto e stato il bisogno. Hormai io faro fine &Jse
per alcuno mio difetto o uero corso di penna alcuno pelegri
no ingegno ritrouaße qualche errore, pregoli che mi habbi
no per iscusato rendendo della presente opera gloria & ho
nore al summo dispensatore delle diuine gratie & (&) lon
gamente ui conserui tutti in questa uita & ne laltra ui do-
ni felice beatitudine.

Stampato in Vinegia per Giouanniantonio & i Fratelli da
Sabbio. Lanno di nostra salute. M D x x x.

PALATINO

LIBRO DI M. GIOVAM BATTISTA

PALATINO CITTADINO ROMANO,
Nelqual s'insegna à Scriuer ogni sorte lettera, Antica,
& Moderna, di qualunque natione, con le sue,
regole, & misure, & essempi:
ET CON VN BREVE, ET VTIL DISCORSO
DE LE CIFRE:
Riueduto nuouamente, & corretto dal próprio Autore.
CON LA GIVNTA DI QVINDICI TAVO,
LE BELLISSIME.

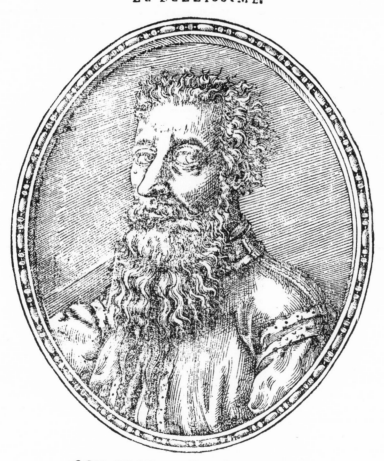

CON GRATIE. ET PRIVILEGI.

PAVLVS PAPA III.

VNIVERSIS *& singulis, quibus hæ nostræ literæ exhibebuntur, sa= lutem, & Apostolicam ben. Cum sicut dilectus filius Ioannes Baptista Palatinus Ciuis Roman. nobis exponi fecit, ipse libellum suum artis scri= bendi omnia genera caracterum antiquorum, & modernorum & omnium na= tionum, nouis cum regulis, mensuris, & exemplis, una cum quoddam tractatu Cifrarum, quas appellant, quem composuit ad publicam omnium commodita= tem propediem Typis excudi facere intendat; timeatq, ne alij lucrum ex alie= no labore quærentes sumpto inde exemplo eundem libellum in detrimentum eius imprimant, & propterea nobis humiliter supplicari fecerit, ut eius inden= nitati: super hoc opportune prouidere de benignitate Apostolica dignaremur. Nos honestis ipsius Ioannis Baptistæ præcibus inclinati, omnibus & singulis per Vniuersam Christianitatem constitutis, sub excomunicationis late senten= tiæ, in nostro autem, & S. R. E. statu teporali existentibus, etiam sub amis= sionis librorum, necnon Centum Ducatorum auri de Camera pro una Fisco nostro, & altera medietatibus eidem Ioanni Baptistæ applicandorum pœna inhibemus ne intra Decem annos futuros dictum libellum sine ipsius Ioannis Baptistæ, aut eius hæredum, & successorum consensu imprimere, uel imprimi facere, uel uendere, aut uenalem habere quoquo modo audeant, uel præsumat. Mandantes uniuersi locorum ordinariis, & eiusdem status nostri temporalibus officialibus, ut præsentes nostras literas eidem Ioanni Baptistæ iuris, & facti re mediis opportunis obseruari faciant, & curent, & contra eas non obseruantes iuxta eorum tenorem procedant. Constitutionibus, Apostolicis, cæterisq; con= trarij non obstantibus quibuscunque. Datum Romæ apud Sanctum Marcum sub Annulo Piscatoris, die. XVI. Austi. M. D. XXXX, Pontificatus nostri Anno Sexto.*

<div align="right">Blosius.</div>

Anchora con Priuilegio de lo ILLVSTRISSIMO SENATO VENETO, che per anni Dieci nessuno ardisca imprimerlo in essa inclita Città, ne per tutto lo stato suo ne altroue impresso ui si possi condurre, ò uendere, sotto la pena, che nel Priuilegio si contiene.

<div align="center">A ii</div>

Thomasso Spica de li Spint ri
Romano.

SIe con tua pace homai gentil Rossano.
Se più non è tuo figliol il Palatino,
Il cui spirto immortal sacro, & diuino
Non cape un humil monte ò un picciol piano.
Quanto'l suo ingegno è piu chiaro, & soprano,
Terren piu chiar conuiengli, & pellegrino
Quinci fu per uirtu non per destino,
Messo trà suoi dal gran popol Romano,
Onde, s' unqua di ciò prendesti sdegno,
Homai t'acqueta, che piu bel paese,
Por suo lo uuole, & è di lui ben degno,
T'è già non biasmo, ma ueder palese,
Quanto è da Roma à tè troppo alto segno,
Puoi per gli antichi gesti & l'alte imprese.

ALLO ILLVSTRISS. ET REVERENDISS. SIGNOR, IL SIGNOR RIDOLFO PIO, CARDINAL DI CARPI

Giouanbattista Palatino.

QVANTO *sia utile, & necessario lo scriuere Illustriss. & Reuerendiss. Signor mio, gli effetti nobilissimi, che da esso uengono, ne fanno chiarissima fe. de a chiunque li prende a considerare.* Percioche se lo scriuere non fusse stato, in che modo s'hareb: be egli potuto mantenere la memoria delle cose dal princi, pio del mondo infino a questi tempi? In qual maniera haue, remmo noi notitia alcuna di cotante belle scientie, & disci: pline, & arti, se a gli autori di esse fusse mancato il beneficio della penna? In che guisa, tolto di mezzo lo scriuere, potreb: bono i Parenti, & gli Amici, mentre che son lontani, salu, tarsi, & parlarsi? Come farebbono i Principi, come i Mer, canti, come ogni altra sorte d'huomini se in questo come ne l'altre cose, Iddio non fusse stato al mondo cortese, & libe, rale? Veramente senza questo singular dono, di poco sareb be il uiuere nostro da quello dei Bruti differente, si come cre do io, che in quei primi secoli, auanti che i Caldei, et gli Egit

A iij

ty cominciaßero a trouare i Carateri. Percioche non ſi tro=
uando lo ſcriuere, ne leggi, ne coſtumi, ne parole, ne
alcuna altra coſa, che alla uita ciuile de gli huomini conuē
ga, ſe non piena d'infiniti mancamenti, et difetti, ſi trouareb
be. Lo ſcriuere e quello, che per ſcriuendo i termini alla licen=
tia, ci regula, & correge. Lo ſcriuere e quello, che d'honeſte
maniere, & di leggiadri accorgimenti ci adorna. Lo ſcriue=
re e quello, che a parlar ci inſegna, & che la fauella non ſol
uiua ci conſerua, ma anche piu bella, & piu dolce continua
mente ce la rende, doue ſenza eſſo, o ella non ſarebbe, o non
altro, ch'una confuſione, & diſcordanza di tuoni, & di ma=
li inteſi accenti ſarebbe. Lo ſcriuere in ſomma e quello, che
per mezzo delle ſacre lettere ci fa conoſcere Iddio, et che in=
ſieme ne moſtra il camino onde a lui ci poſſiamo ricondurre,
& ſenza il quale non altro, che un ſegno, ſarebbono gli huo=
mini, & il mondo. Immortal lode adunque meritan coloro,
che per com nunicare altrui queſta diuina uirtu affaticati ſi
ſono, iquali come che molti ſtati ſieno, & ne'preſenti tempi,
& ne'paſſati: & di tanto ſottile ingegno, che non ſolo dalle
foglie delle palme, dalle corteccie de gli arbori, & dalle tauo=
le di cera a queſte belle carte, et alla Stampa, ch'altro non e,
che un ſcriuer ſenza penna, hanno lo ſcriuer recercato, ma
anchora, coſi ben formato, & regolato, che poco, o niente e

lontano alla perfettione : Tuttauia parendomi , che gli altri
haueffero intorno a cio molte cofe laffate, & molte non bene
intefe,mi uenne penfato quefti anni addietro, che non harei
potuto acquiſtar ſe non lode, & honore,ſe anchor'io, la pre=
ſente operetta componendo, haueſſi a mio potere a i lor difet
ti ſupplito, & quella a commune utilita degli huomini fatta
intagliare, & iſtampare, & coſi feci. Ma perche niſſuna co=
ſa fu mai tanto perfetta,che con la diligentia, & con lo ſtu=
dio in alcun ſpatio di tempo non ſi poteſſe in qualche parte
far migliore , e auuenuto che eſſendomi poſto queſto anno a
riuedere,& a conſiderar minutamente queſto mio libro, ol=
tre l'hauerlo grandemente migliorato con la correttion di
molti luoghi,io l'ho anchora arricchito di quindici Tauole,le
quali(ſtimo) non doueran punto diſpiacere,almeno per la lo
ro uarietà,& perche ſi riconoſcan da l'altre, ho in ciaſcuna
d' eſſe poſto il mileſimo. Hora uolendolo coſi ricco,& corret
to far uedere al mondo,io lo conſacro a uoi Illuſtriſſ.& Re
uerendiſ. Signor mio,per tre reſpetti. Prima ch'io giudico.
che tutte l'opere belle, & uirtuoſe de' noſtri tēpi a uoi ſi deb=
ban dedicare,nella guiſa,che gia dedicauano gli Egitij le loro
a Mercurio:che ſe Mercurio ritrouo le ſcientie, & l'arti li=
berali,& uoi(ch'e forſe piu) cadute le ſolleuate , & man=
tenete. Appreſſo,accioche egli ſia tanto piu uolentieri,& ue

A iiij

duto, & letto , portando in fronte il nome d'un così ualoroso
Signore, qual sete uoi, amato, lodato, riuerito , quasi adorato
da tutto il mondo. Et chi non ama la benigna cera, che fate,
& la grata udienza, che date , a ciascuno? Chi non loda la
castita de la uita? Chi non reuerisce la sapientia , e'l giudi-
cio? Chi non adora la integrita, & la giustitia uostra? Lascio
la modestia con mille altre doti singulari, lequali congiunte in
uoi con la nobilta dell'Illus. Sangue, onde sete nato, u'hanno
(mal grado de l'inuidia & de la malignita) procurato , &
dato i supremi honori, & le prime dignita, con le tante hono
ratissime Ambasciarie, & Legationi , & ui daran'anchor
maggior cose. Vltimamête Illus. & Reneren. Signor mio,
io ui facio dono di questo mio libro, affine ch' egli ui sia, come
una fede, & un pegno de la seruitu, & diuotion, ch'io ui por
to. Piaccia hora a uoi d'accetarlo con l'usata cortesia uostra,
& supplisca al suo poco ualore la mia buona uolonta, con la-
quale ui sono, & faro sempre dinotissimo seruitore, così piac-
cia a Dio farmi gratia, che si come sete hora lume, & orna
mento de la Santa Sedia Apostolica così ui possa uedere esser
ne un giorno ferma Colonna. & sostegno.

Di Roma, il mese d'Ottobre
M.D.XXXXV.

À uolere imparare regolarmente questa
Eccellente virtu de lo Scriuere,
Qual si uoglia Sorte di
lettere, è necessa-
rio

primieramente sapere tenere ben la penna
in mano,

Senza la quale auuertenza, è impossibi-
le peruenir alla uera perfettione de lo
Scriuere.

& però auuertite chela penna si
deue tenere con le due prime
ditw appoggiandole so-
pra'l terzo,

Perche tenendola altrimenti, Il tratto no
uerria sicuro, ma
tremolante,

Oltra di questo, la penna si de-
ue tenere
salda in mano, co'l brac-
cio posato
Sopra
la Tauola, non la
volteggiando ne lo Scri-
uere, Tenendola al-
quanto di trauerso, Onde seco-
do la uera dispositione di essa pena
tenuta in questo modo, ne na-
scono tre tratti
naturali.
Il primo Tratto appresso Mathematici,
si diria Proportione quintupla,
per che consta di cinque
parti del taglio,

Noi lo diremo Testa. & si
forma co'l Corpo de la
penna in questo modo --

Il Secondo saria detto da loro, Sexqui-
quarta de la Testa, per che contiene
quattro parti di essa
Testa,

Noi, lo chiamaremo Trauerso, per
che si tira co'l Trauerso
della penna
à questo modo ıı

Onde pure assai mi marauiglio, che tutti
quelli che fin qui hanno scritto il
modo & ragione
de lo

Scriuere, non habbin fatto alcuna mentio-
ne di questo Secondo tratto,

Il qualè senza dubbio è parimente necessario.
Concio sia che se da la Testa & dal
Taglio
S'incominciano (come lor dicono)
tutte le lettere, & da
questo secondo trat /
to
uiene la
Corporatira & perfettione
di esse lettere,
& non è dubbio che 'l fini/
to sia tanto, ò piú nobile
et necessario del
principiato.
Si uede manifestamente, quanto questo
Secondo tratto sia necessario,

Et che senza esso non si puo
scriuere pure vna sola
lettera,
Et conseguentemente, la poca
auuertenza di essi che l'han
pretermesso, & imperfetto
ne de loro precetti.
Et se auuertirete trouarete ques to
Secondo Tratto in tutte le lre
de l'Alphabeto
per
modo diretto, quale e'l
modo suo naturale,
Et quattro sole ne truouo che lo conten-
gono per modo obliquo, che son queste.
s x y z.

Come con la esperientia della penna potrete
uedere, seguendo il modo mio
sopradetto.

Il terzo, saria appresso di loro chiama
to Proportione quadrupla del Tra
uerso, per esser la sua
quarta parte,

Da Noi si dira Taglio, per ch
si tira co'l Taglio de la
penna,
in questa forma ⁊⁊

Testa -- Trauerso ‖ Taglio ‖

E per che alcuni potrebbono oppo
nere, che queste Propor
tioni et misure

De'' sopradetti tre' Tratti, siano false', ò
uero imaginatiue', & non
cauate' dalla esperientia
geometricamente';
per
esser' impossibile' misurare'
effettualmente' vna cosa si piccola, hò
voluto aprire' il modo ritrouato da me',
co'l quale' hò uisto chiara
mente' esser
cosi.
Et però, uolendo uenire' alla prat
tica, e' uedere' per esperien
tia le' sopradette' misure',
potrete' pigliare'
vna

Penna grossa, di quelle con che si
Scriuono le lettere For=
mate, et con essa scriuere
lettere
Cancellaresche & in questo modo
(per la grossezza de la
lettera)
potrete facilmente misurare, &
trouare con effetto, la ragione di
esse Proportioni.
Le lettere Cancellaresche che han
corpo, vogliono es=
sere larghe per la
metà
de la loro altezza, di modo che
faccino un Quadro bislungo;

Perche formandole di quadro perfetto,
verrebbono (quanto alla pro-
portione de'l corpo) mer-
cantili ; & non
Cancellaresche.
Et questa misura si hauerà tirando un
parallelo ò uolemo dir due linee
dritte, discosta l'una da l'altra
à giuditio de l'occhio
(Secondo la grandezza che uorete
de la lettera) in questa
maniera

Dipoi le attrauersarete si che le
due trauerse, siano di-
stanti fra loro

B

Per la meta de lo spatio, che è fra
l'una linea & l'altra in questo
modo

& così la lettera haverà la debita
misura sua.

Non dico però che sia necessario osser-
uare questa misura. ogni uolta che
si ha da scriuere, per che sarebbe
cosa difficile
et fastidiosa, ma mi è parso ponere così
questa come le altre sopradette misure,
per satisfatione di quelli che desiderate
hauere perfettamente questa Virtù, così
per theorica come per prattica.

Regole particolari.

Per formare la lettera . a . si deue incominciare dal tratto Testa — & ritornádo legiermente tirare in giù el tratto Imuerso . r . Poi co'l taglio sallire à trouare la testa ~ & di nuouo co'l trauerso calare in giù . a . Lasciandoli nel fine un poco di taglietto . a . quale serue per ligamēto et congiuntione di l'una lettera con l'altra, Dandoli la sua tondēza, & gratia, secondo uedrete nelli essempi.

⌐ ⌐ c a a a a a a a

La lettera . b . si principia similmente co'l Tratto testa — & calando co'l trauerso . s . poi ritornádo in sù con un taglietto b.

& co'l trauerſo di nuouo calando. b. *&*
poi ſerrata. b. uerrà formata à queſto modo.

ʃʃ b b b b b b b b b b ℬ

La lettera .c. ſi incomincia dal tratto Teſta
et calaſi co'l trauerſo. r. laſciandoli un poco
di taglietto nel leuar della penna.

r r r c c c c c c c c c c c c c

La. d naſce da la lettera .a. agiontoui la
baſta del . b. come uedete gui.

r r o d d d d d d d d

La ; e viene dal . c. *&* la ſua tagliatura
non vuol eſſere (come dicono alcuni)
in mezzo de'l Corpo; ma al guanto má
co, come uedete.

r r r e e e e e e e e

La . f. ha principio dal tratto Teſta ¬

& tirasi in giù co'l trauerso. f. dandoli la
sua uolta ne'l fine. f. & la sua longhezza
Vuol esser doi corpi & doi terzi, e'l suo
Taglio sarà sopra li doi Corpi. f. dimodo
che infino alla cima, auanzino li doi ter-
zi. Secondo il parer mio. f. Anchorche al-
cum dicono uolere auanzare un corpo in-
tero sopra il suo Taglio.

ſſſ ſ ſ ſ ſ ſ ſ

La. g. discende dal'. a. & vuol essere
longa doi Corpi, dando maggior larghez-
za al secondo corpo che'al primo, & nò
ui marauigliate se'l Corpo di sotto pare
più longo che'quello di sopra, per che'par
cosi per esser piu largo, come'uedete.

ſ ſ ſ g g g g 涯 涯

La lettera .h. si forma tutta come' la .b. eccetto
che' vuol'essere' aperta, & ne'l leuar la pena
si uuol fermare' al quáto, aciò resti grossetta
ne'l fine'.

ʃ ʃ h h h h h h ß .

La .i. si principia co'l Taglio della' pena'
tirasi giu co'l Trauerso .1. et finisce' pur co'l
Taglio, nel leuare' della penna cosi.

i i v ij ÿi i i i ÿ .

La lettera .k. esce' dall'hasta de la .b. &.
vuole' hauere' il suo corpo à mezzo del'hosta

ʃ ʃ k k k k k k k .

La .l. esce' medesmamente' dalla hasta del
.b. et finisce'co'l taglietto come' la .i.

ʃ ʃ l l l l l l l l .

La .m.&.n. si principiano co'l Taglio

& si tirano in giù co'l Trauerso .1. lasciá
doli il suo Taglietto nel fine de la lettera,
Ma auuertirete che la ligatura dell'una
gamba con l'altra, si deue incominciare,
passata la metà del primo Trauerso, &
cosi seguirete l'altre gambe, come vedete.

´ 1 r n n m m m . ´ 1 r n n n n nn.

La lettera . o . si forma come la . c . & si
serra con un tratto al quanto curuato. ,

´ c o o) o) o o o .

La . p . si comincia co'l Taglio ./. &
tirasi giù co'l Trauerso . ʃ . dandoli la sua
uolta nel fine . ʃ . & il corpo si forma co
me quello de la . b . p . Auuertendo che'l
principio dell'hasta sia un poco più al
tetto del Corpo . p . per che pare cħ

così habbi più gratia; come qui uedete .

' ſ ſ ſ p pa p þ p p ſ .

La . g . nasce tutta da l' . a . agiongendoli la
gamba del . p . in gues to modo .

˘ ˘ ˘ g g g ga q g ſ .

La, . r . ſi tira come la . n . et finiſce co'l
Tratto Tes ta . in questa forma .

ſ ' ł ɼ r r r r r n r .

La . ſ . lunga ſi forma à punto come la
. ſ . Senza, tagliarla in mezzo, .

˘ ' ſ ſ ſ ſ ſ ſ ſ ſ .

La, . s . piccola, secondo el parer mio, ſi
comincia co'l tratto Testa – E ſi uolta co'l
Trauerſo obliquo . s . E la uolta di ſotto,
uuol eſsere al quanto maggiore che quella
di ſopra . ˘ < s s s s s s s .

La, lra̅.t. ſi principia co'l Taglio / & tiraſi
giù co'l trauerſo. l. dandoli la ſua uolta di
ſotto. t. come al. c. agiontoui la trauerſa
à paro dell'altre lettere. t. & il ſuo prin-
cipio vuol'auanzare al quanto ſopra la
trauerſa à differentia del. c. come uedete.

'l l t t tt otto t t et t t.

La, lettera .u. ſi forma come la .n. ſe nõ
che vuole eſſere ſerrata di ſotto coſì.

'l v u u u uu u u u u.

La, x. ſi principia co'l tratto Teſta - &
tiraſi giù co'l Trauerſo obliquo ⟍ uoltan-
do come uedete ⟍ agiontoui la ſua trauer-
ſa, quale ſi principia ſimilmente co'l trat-
to Teſta, & tiraſi al contrario del primo.

⌐ ⟍ ⟍ x x x x x x x .

La .y. si comincia et tira giù come' la .x. sen ∕
za uoltarla ne'l fine, agiontoui la gamba.
così. ⌃ ⌄ ⋎ ⋎ y y y y ∫.
La, z, si forma co'l tratto Testa - &
taglio. ʒ. dandoli la uolta di sotto, co'l
Trauerso obliguo. z. & fassi in piu modi.
 ⌃ ˥ z z z z z z z.
La, & anchorche' poco serua; per che'
più si usano in questa maniera. & & &
et. Tutta uia uolendola fare', auuertirete',
che'l corpo di sotto maggiore', ha da esser
eguale' alle' altre' lettere'. & quel poco ton ∕
detto di sopra vuol esser la metà ò manco
di quel di sotto, & tirasi tutto in un sol
tratto di penna' come' qui di sotto uedete'.
 ∫ ∫ & & & m & &.

La . g . et la . z . Anchorche' non si usino .
tutta uia se ne' fanno in questo modo .
ˉɑ g g g . ꞏ z z z z z z z . b̃ z̃ .

Regole' Generali .

Tutte le' haste' hanno da essere' alte' doi
corpi de la lettera & deueno essere' eguali
cosi quelle' di sopra come' quelle' di sot ꞏ
to come' uedete' .

b b d d l l m n s s p p g g &

Le' lettere' che' si fanno in un sol Tratto ò
uolemo dire in una tirata di penna son
queste', a b c g h i k l m n o g r s s u z & g.
Tutte' queste' altre' che' sieguono si fanno

in doi tntti. d e' f k p t x y ʒ ʒ.

Circa il legare una lettera con l'altra; an-
chorche dalli altri sia stato detto cõ
molte parole, et in uero assai
confusamente.

Jo lo questa regola, breuißima et genera-
le, Che tutte le letter che finiscono con ta-
glietto o uero lassata di penna, quali son
queste, a c d e i l m n u. si legano con gl'
le che li siegueno appresso, Come uedete.
ambmcmdme fmgmbmn kmlmnom pmqm

La .f. ct. t. si legano, quanto alla scrittura
con tutte letter che nõ hãno basta di sopra,

fa ta, fc tc, fe te, fg tg, fi ti, fmm tmm,
fo to, fp tp, fq tg, fr tr, fs ts, ft fu tu, fx tx,
fy ty, ff, tt

Benche in parlamento non uengon mai
accompagnate cõ quelle sopradette
che hanno il punto
di sotto.

❧ La distantia de l'una lettera à l'altra de
ue essere, quãto è lo spatio fra le due gã
be del .n.

N usa mihi cãusas memora ꝛc

❧ La distantia dall'una parola à l'altra
ha da essere tanto, che ui entri un
.ò. in Questo modo.

V irtuti°fortuna°comes.

❧ La distantia dall'un uerso à l'altro deue
essere (quanto alla uera ragione) lo
spatio di doi corpi, come uedete.

Mercuri facunde nepos Athlantis
Qui feros cultus hominu recentu &

Auuertirete che la lettera Cancellarescha
Vuol pendere al quanto innanzi
in questo modo.

Virtus semper inclyta coruscat.

per che si scriue più ueloce, & ancho-
ra per che pendendo in contrario sa-
ria brutta et pigra cosi.
Fortunæ munera sunt fluxa.

Le Maiuscole Cancellaresche, escono tutte
dalli tre Tratti onde escono le tre picole,
Tuttauia per che in uero nó háno regola
ferma, si fáno à giuditio dell'occhio,
Auuertirete che i tratti siano gagliardi
et sicuri, seńZa Tremoli. Come qui uedete.

Maiuscole Cancellaresche.

A A A B B C D D E E E
F F F G G H H H I J K K L L
M M M N N O O P P Q Q
R R S S T T V V V X X X
Y Z Z & & & & & E
&

Johannes Baptista Palatinus Ciuis Roma.
Scribeba T.

Abbreuiature

Amant.mo Amico Beat.mo Cordial.mo

Car.mo Char.mo Dign.mo Dolcis.mo Excell.mo

Exc.te Famos.mo FR.llo Gener.so Honor.mo

Hon.do Ill.mo Illustra Illustro Ill.mo Kar.mo

Lett.ra Mag.co Mag.tia Mag.tas N.ro Oÿ

Prest.mo Parat.mo Q.nto R.do R.mo R.mo

S.tas Ser.mo Tra Ven.lis (tro) (a)ÿ

Johes Bapt.ta de Palatio Scribebat.

C

EsSempio per fermar la Mano.

*S L aa b c d e f g h i k l m n o p g r ß
t u x x y z & e*

*Lutio che la sua dextra errante coce,
Horatio sol contra Thoscana tutta,
Che ne foco, ne ferro à virtù noce.*

*Johannes Baptista Palatinus Scribeba
Roma, apud Peregrinum
Anno*

MDXXXX

Cancellaresca Romana.

O' a mè carißimo sopra tutti gh'altri Seruidori
tò la presente lettera la quale è secretißima
guardia de le mie doglie; & con istudioso
paßo secretamete alla mia amata la pnta.

A, aa bb cc dd ee ff gg hh ÿ k ll mm nn oo
pp qq rr ß tt uu xx yy zZ & & y R! !

Palatinus Rome Scribebat Apud Pere
grinum.
Anno domini. M . D . XXXXV .

Cancell. Romana Bastarda.

Ò bellissimo fauore fine de le mie prosperità,
& principio de le miserie, i Fati facciano più
contenta colei, che mi ti dono, che ella non fà
mè. Deh per che tù non muti il chiar colore,
poi che hà la donna tua mutato il cuore? &c.

A a b c d e f g h i k l m n o p q r ſs ſt u
x y z & ℔.
&

Palatinus Scribebat Roma' Apud Pe-
regrinum.

Anno Domini . M . D . XXXXV.

C ii

Merchantile Milanese;

Quel poco che, occorre, dire sopra le lettere Merchantili
(Conciosia che si imparino piu p̄ pratica che p̄ regola)
è questo; che tutte quelle che, han corpo, nascono dal
quadro perfetto. Et la penna, vuol esser teprata, tonda,
senza cantoni, et nō ciotta; per che questa lettera, vuol
tondeggiare et esser dritta, senza dependētia alcuna; Et
la varieta che si vede, da l'una Merchantile à l'altra;
consiste solamētē ne le haste et ne' tratti; eccetto la Ge-
nouese; che varia queste due lettere, e. et .r. come, si
vede, per gli loro Alphabet

Principij onde si formano le lettere,

[calligraphic letterform exemplars]

Tutte le soprascritte lettere si fanno ad un sol tratto di
pēna, Eccetto queste, f, p, t. che si fanno in doi, Et que
sta vna sola s, in tre

Merchantile Romana

Prima di Cambio.

Uoro per questa prima di cambio pagate al mag
m Thomasso Opica Scutilhuomo Romano scudi
cinquecento ottanta doro in oro per la baluta qua
d esser Curtio di Lentuli Romano et ponetel a cont o
uostro et fatto il pagamento datene hauiuo che di al
te tanti ui faremo Creditori xpo di mal ui guardi

Di Roma XL. xxbiii. di Luglio. D. d. xxxbiii

Joannes Baptista Palatinus Ciuis Romanus scribebat

Aa aa bb cc dd ee fff gg gg ij kk ll mmm ooo
pp qq rr ssss tt buu yx xxyyy yz zz z& yzf.

C ij

N. Merchantile Venetiana.

Seconda di Cambio.

Non hauendo per la prima, per questa Seconda paga-
rete a messer Giouammaria Cosentino di Rossana. ho
vero a suoi comesi scudi settecento doro in oro L'il p̄ la ua
tuta qui da Messer Dionigi athanagi da Cagli, et fatt o
il pagamento datene auuiso che di altrettanti vi faremo
creditorj, che Christo di mal vi guardi

Di Roma li xxbij. di Ottobre. M. D. xxxbiij

Joannes Baptista de Palatio Ciuis Romanus scribebat.

K aa bb cc dd ee ff gg hh ij kk ll mm nn
oo pp qq rr ll ss tt u uu xx yy zz ʒ ff et ʒoʒ

Mercantile Fiorentina

Prima di Cambio Terminata.

Per questa prima di cambio pagarete à Messer
Francesco di lo palazzo di Cosenza à .xx. giorni
piu di novo, scudi Cento doro, per altrettanti hauti
qui da messer Ludouico adimare Et messer Zebedeo
pagliamenuta di Rossano, Et ponetegli à vost–ro
conto, state gagliardi opo di mali vi guardi

Di Roma H goij di Giugno. M. D. xxxviij

Palatinus Ciuis Romanus Scribebat.

A a a b b c c dd et ff gg hh ij k ll mm nn
o o pp rr ss tt uu xx y y z ss et z

La Merchantile Senese

Seconda Di Cambio Terminata.

A .xx. giorni piu Di vuo. non hadbendo p la p.
per questa seconda pagarete a Messer Giova
battista Cosentino Di Rossano Ducati Ottocto
doro Di Camora p la valuta, quj da messer
Girolamo Ruscelli, da Viterbo Segretario dl The
soriere Di N. Signore. Et poneteli a nostro cont o
che christo Di mal vj guardi
Di Roma et

Palatinus Ciuis Romanus Scribebat.

A aa bb cc ddj ee f ff g hh ij k ll mm nn
oo pp qq rr ss tt v uu xx yy z et etp

Mrchantile Gvnovsa.

Mrsser Ascholito vangvlista, & Mrsser Catronio bu
scho da bruagna, Dmo dasv à noj Arlstotile Tuscho
lano Et compagnj, scudj ducento doro, sono pre tanto
robbe habuto da noj como apparu pre una lor polyza
Et apprrsso dj noj postoch dvbitarj como si urdo al
giornale a—————————————— d' 84

Joannrs Baptista dr Palatio Romæ scribbat.

A a a bb cc dd vv ff gg h j ij k ll mm nn
oo pp qq rr ssss tt uu x xx yy z z yo.

Merchantile, Bergamasca.

Charo amico E compagno hora, non dubito
Jo che i fati co molta sollecitudine, intenda
no à ben dela humana Gente, Certo ti mi
fai senza fine meravigliare di ciò, che mi ecc

Xaa bb cc dd ee ff gg hh ij k ll mm
nn oo pp qq rr ss tt uu xx y z ʒ ℓ;

Palatinus Rome scribebat A pud
Peregrinum.

Anno Domini M.D. xxxxv.

Merchantile Antica.

Nobilissimi Giovanj chari amicj et Compagnj, che havete insino a questi luochi seguitj e miej passj, facendo mè Capitano et principal capo dj tuttj voj, nò per altro

A Al aa bb cc M ee ff gg hh ij k ll mm nn oo pp qq rr ss tt uu xx yy z & zo.

Palatinus Romę scribebat Apud Peregrinum.

Anno Domini M.D. xxxxvb.

a Damschere Merchantili.

A A B B C C D D E E F

F G G H H I J K L L M

N M M N N O O P P Q

R R R R S S T T V V

V V X X Y Y Z Z Z

Joannes Baptista Palatinus Romanus Li.
Scribebat Rome Apud Peregrinum.

Lettera di bolle Apostoliche.

Aabcddefghyklmmnopqr
rsssstuvxyzzℨℨ

Dominus Jesus Christus Dei Filius
eterno pri consubstantialis et coeternus
ut genus humanum Primi parentis pre-
uaricatione eterna morte damnati Sum-
mo pri reconciliaret de summis Celorz
sedibus ad huius mundi Infima etz cetz.

Jo. Bapt. Palatinus Scribebat Ro.

ABCDEF GHIKLL
MNOPQRSST
VXYZR ╪

Lettera di Breui.

FRANCISCO GALLORVM REGI

Renunciatum nobis est, non exiguam
tuorum militum manum extra tuæ
ditionis fines, transq3 Padum iter
facere.

Johannes: Baptista Palatinus.Rom, Scribebat,

MDXXXX

A aa b c d e f g h ÿ k l m̄ n o p q r ſs t ū
xy zZ & &

&L

A B CD EF G H | K L M M N O P
Q R S T V V X Y Z,
& R

DELLA CANCELLARESCA
FORMATA.

A Infrascritta sorte di lettera, si domanda da alcuni Cancella=resca formata. Anchor che con effetto non habbia in se parte al=cuna per laquale si possi dir Can=cellaresca, percioche quanto alla portione, è piu to=sto mercantile per hauer del tondetto, & non del bis=longo come deue hauer la Cancelleresca, & quanto al resto hauer della francese formata, come si uede nel la maggior parte delle lettere, che tutte le testoline so no quadrate. Oltra di questo la Cancellaresca essendo proprio per Secretarie, & Cancellarie, donde hà pre=so il nome, ricerca uelocita ne lo scriuerla, & que=sta non si può scriuere se non adaggio, & sopra le ri=ghe commodamente, & mancha di tratti uiui, & securi, che adornano la lettera Cancellaresca, & co=

fi come esfi tratti danno uaghezza à la mano che gl,
fcriue, cofi dilettano l'occhio di chi li uede , & ador,
nano la lettera , facendo uero iudicio della uelocità ,
& legerezza de la mano dello fcrittore . Onde ques
fta lettera tondetta non ferue fe non per fcriuere
qualche librettino . Ha oltre in fe troppa pigrezza
per formarfi in doi tratti la maggior parte de le let,
tere che nella Cancellarefca fi fanno in un folo .
Tuttauia uolendola imparare , è d'auertire che la
penna uuol effere temperata fenza cantoni , & la
lettera uuol tondeggiare nelle uolte delle gambe , &
 effer cortetta di corpo . Et fapendo ben pri,
 ma fare la Cancellarefca uera, facil,
 mente per fe fteffo ognuno po
 tra in pochiffimi giorni
 impararla per,
 fettamen,
 te .

Cancellaresca Formata.

Hor quali adunq̃ à tanti tui meriti
Potransi lode. dar pari? Qual lauro
Ò mirto circondar à tuoi
Crini. sacri di corona degna?

A a b c d e f g h i k l m n o p q
r ſ s t u x y z Z.

Palatinus Romæ Scribebat
Anno Domini .
MDXXXX

D

Lettera Napolitana.

Enigma

Vn Giouanetto ama vna donna bella,
Ch'ogni cosa per lei mette in oblio,
Onde alfin le si scuopre, & le fauella,
& la priega, ch'adempia 'l suo disio,
Ma tosto gli risponde la Donzella,
& dice non hauerai già l'amor mio
S'un don primieramente non mi fai,
Che non hai, non hauerai, ne hauesti mai,

Ioannes Baptista Palatinus Roman. Ciuis Scribebat.

A aa bb cc ddr er ff f gg hh ij kk ll mm nn oo pp
qq rr ß ss st v uu x x y y z z & z z ll

Lettera Rognosa.

Le cose sonno d'amare, et ciascuna secon-
de la sua natura. Qual sarà colui si
poco savio, che ami la velenosa cicuta per
trarne dolce sugo :

A a b c d e f g h i k l m n o p q r s
s t u x y z x.

Palatinus Rome Scribebat
Apud Peregrinum.

Anno Domini . 1 5 4 5 :

D ij

LETTERA TAGLIATA

Amor, si come noi sappiamo, sempre fa timi-
di coloro, in cui dimora, et doue maggior parte
è d'esso similmente ui è maggior temenza, Et
questo auuiene per ciò che lo intendimento de
la cosa amata non si pote intiero sapere: &c.

a a b c d e f g h i k l m n o p q r s
t u x y z & z.

Palatinus Romanus Ciuis, Scri-
bebat Rome, Apud Peregri
num
Anno Dñi. M. D. xlv.

Lettera Notaresca.

In nomine domini Amen. In mei Notarij publici testiumq3 infrascriptorum ad hoc specialiter vocatorum et rogatorum presentia et personaliter constitutus Venerabilis et circumspectus vir dominus.

A A a b b cc dd ee ff gg hh ij k ll mm nn oo pp qq rr sss tt uu v x y 33 et yp zp

A A B C D E F G H J K L M N O P Q R S T V X Y Z
& i s

Palatinus Ciuis Romanus Scribebat Rome Apud Petegrinum.

Anno Domini . 1 5 4 5 .

D ij

LETTERA FRANCESE

Qualuncche lagryma haueo habbia o il do-
lente petto. nel quale io continuame.
Te raffigurata h poto cosj bella;
come tu sai, ne gia niuno conscotepote
entendere in me senza il tuo bel nome.

A a b c d e f g h i k l m n o p
q r s t u x y z & re.

Palatinus Roma scribebat,
Apud Perregrinum.
Anno domini. m. d. xlv.

DELLE LETTERE FRANCESE.

ERCHE à molti forsi che fo=
no usi à ueder continuamente que=
ste lettere Francese, che s'usano in
supplicationi, & Istrumenti parrà
che l'infrascritta sorte di Francese
ch'io pongo non sia buona, m'è par

so auuertirli come la detta lettera, che da mè si pone, è ue=
ra & naturale, come io mi sono chiarito da molti Fran=
cesi ualentissimi scrittori, da i quali io l'imparai, & .que=
sta che s' usa in supplicationi, & Istrumenti, è bastarda,
& corrotta, si per farla piu leggibile, come anchora per la
uelocità de lo scriuere, tal che uiene ad esser à punto la ba=
starda, & corsiua de la uera, & naturale. Onde ciascuno
che saprà ben prima far questa liggitima, facilissimamen=
te farà la sopradetta corsiua scriuendola uelocemente(che
in uero la lettera Francese si uuol scriuere presto)& te=
nendo per regola ferma di farla piu corta di corpo, ser
uendoti à piacer tuo delle haste dritte come per
piu facilità fanno in essa corsiua &c.
Et la temperatura di questa lettera
uuol'ésser al contrario della
Cancellárefca.

D iiij

Lettera Francese.

Qui grace fault pour estre apres rendue
Ne donne pas ains est chose perdue
Donner fault done sans salaire y pretendre
Fors que de Dieu qui au double fect rendre
Se dont richesse en terre est descendue
en close main

Jo Baptista Palatinus Rome scribebat.

a aa b bb c cc d d ee e ff ffgg h hh i kk ll l
m n oo p q r r r s s ff t tt u u y p p y e ci

Lettera Spagnola.

Diyen quieze amozes tenez Son muche
zes syn afeto Claro se quieze gez
dez pues amas Cla mutez or hallo
quezez gezfeto De maneza

El Palatino lo escriua en Roma

A a b c d e f g ſ g hi
x l m n o y p q z ʃ n ſ s ß t u
u x y z

Lettera Longobarda

Lettera Longobarda Corrente.

Io conosco manifestamente che esser
vuoto amore di volume vol esser meco,
et che miunculorla ceogione vj sfa vocusa
rè l'undwor XX vo lo wnduorè co XX onvovu.

A a b c d d e f g z z k z l mo n n
o p g r v o u x y z e.

Salaniny veribobev tomo A pud
Serovinum
Anno domini M.D.xlv.

Lettera Fiammenga.

Maravigliosa cosa
parme a tutti che alcu-
no del proprio sangue

A b c d e f g h i k l m n
o p q r s t v x y z

Palatinus faciebat.
Rome . M. D. xlv.

Lettera Tedesca.

A a b c d e f f g h i k l m n o p q r ʃʃ s t v u w r y z z,
A a b c d e f f g h i k l m n o p q r z ʃʃ s t w u r y z z.

Golt auff glas auff zulegen.

Reib kreyden vnd Menig ynn gleycher schwere
mit einander mit leyn öl/ſtreichs auff/wenn es
ſchier trucken iſt/ſo leys Golt auff/las denn
wol trucken werden vnd polier

Joannes Baptiſta Palatinus Rom. Scribebat

Das folgende in Geheimschrift

Behend ynn der not Dinten zu machen

Nym ein vbarhß liecht zünd eß an vnd halts vnter
ein kacheler beckben/biß das ſich deruß dran hengt/
geuß denn ein vberaitz vbarm Sümmig vbaſſer darein/
vnd temperirs durch einander/ſo iſts auch dinten.

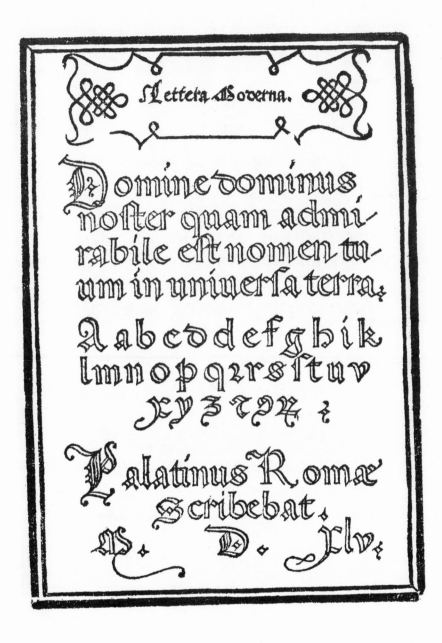

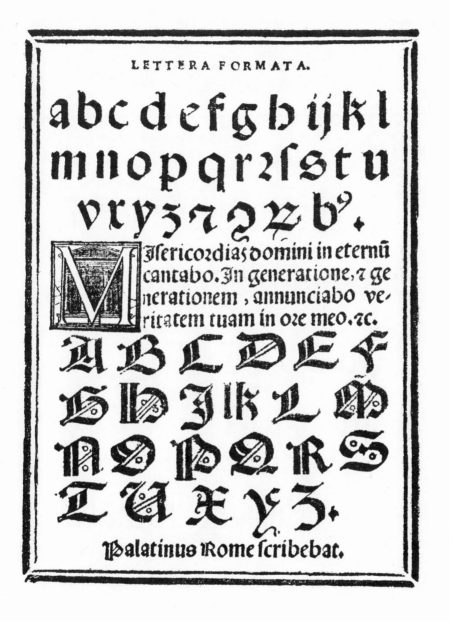

LETTERA FORMATA.

abcdefghijkl
mnopqr2ſstu
vry3 7 q z bᵒ .

 M ſericoꝛdias domini in eternũ
cantabo. Jn generatione, 7 ge
nerationem , annunciabo ve-
ritatem tuam in oꝛe meo. 7c.

A B C D E F
G H J lk L M
N O P Q R S
T U X Y Z.

Palatinus Rome ſcribebat.

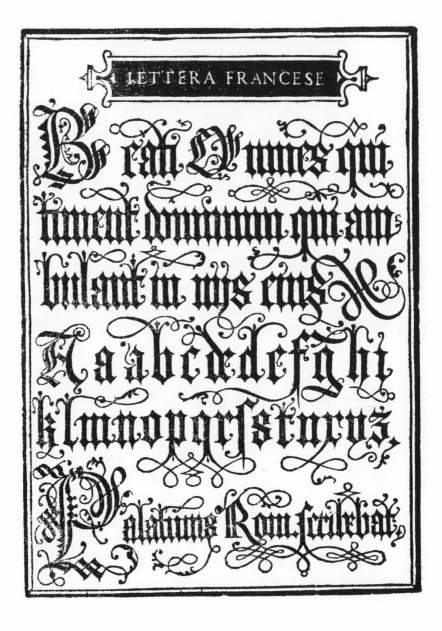

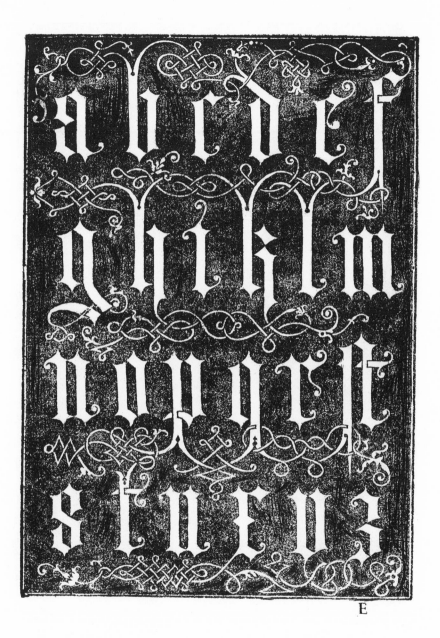

E

Lettera Mancina

Non bisogna sospender piu la mente,
Ch'allo specchio si legge la presente

Lettera Trat
tizata

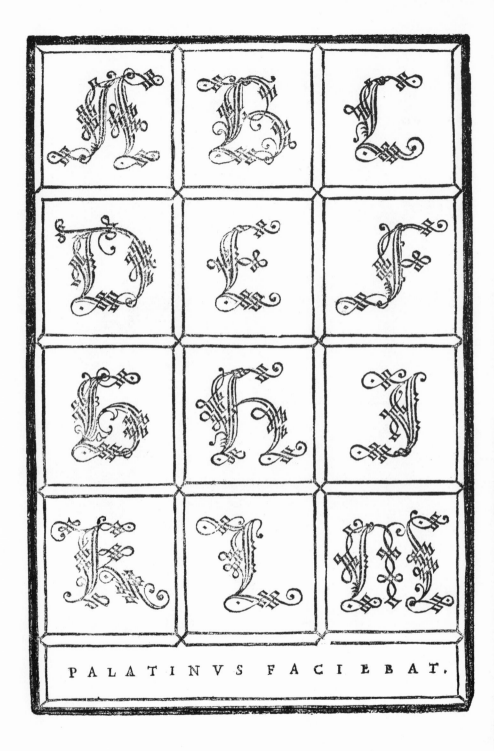

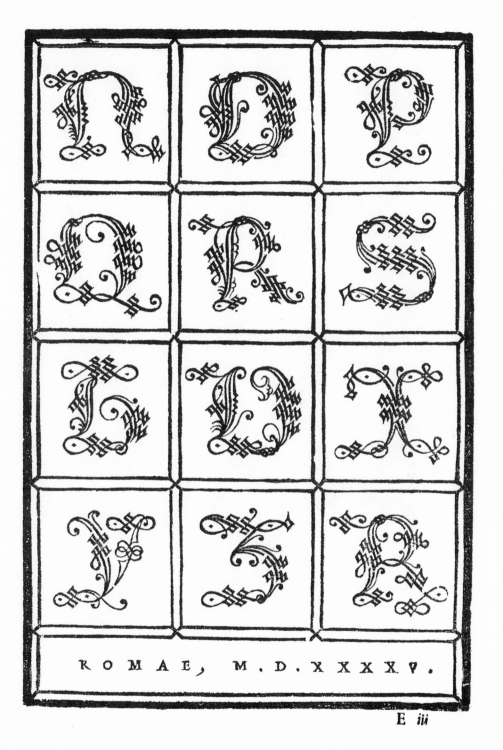

ROMAE, M . D . X X X X V .

E *iii*

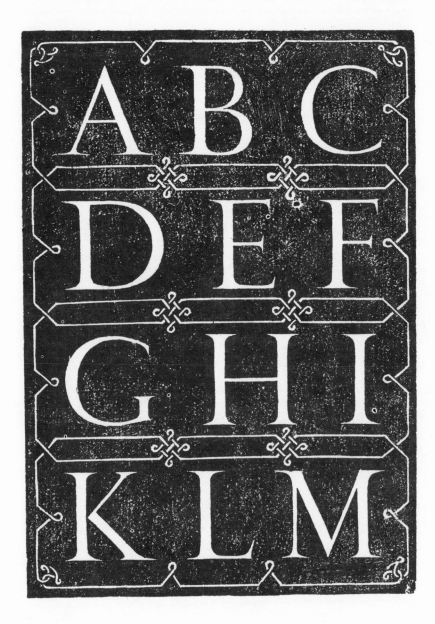

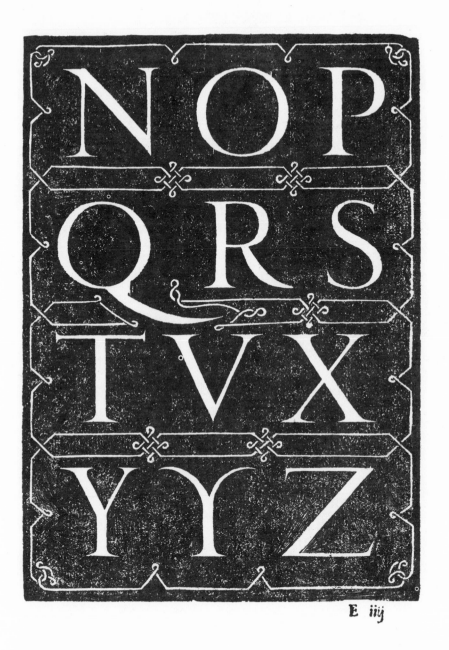

E iiij

DELLE CIFRE.

E bene il modo di ſcriuere Ci=
fre, quale certamente in ogni
età ſono ſtate in gran preg=
gio, come ſi legge in Sueto=
nio, Aulo, Gellio, Valerio Pro
bo, & altri, & in queſta noſtra
veggiamō eſſere, in grandiſſimō, ricerca ope=
ra appartata, & longa, & molti ne hanno ſcrit=
to diffuſamente. Tuttauia parendomi confor=
me, & quaſi vnito con queſta de lo ſcriuere, m'è
parſo de uernein queſto mio libro toccar bre=
uemente tanto, che quegli, che ſe ne dilettano
poſſino ſenza altro maeſtro, per ſe ſteſſi ap=
prenderne tanta cognitione, che baſti loro a
ſeruirſene in ogni occorrétia, & in ogni officio,
& ſecretaria. Parlando ſolamente di quáto s'ap
partiene à lo ſcriuerle bene, & farle talméte diffi
cile, che alcuno per molta cognitíōe, che ne hab=
bia, non poſſa ſenza la cōtra cifra leggerle, & in
terpretarle. Non de trahendo però per queſto à
quel veramente diuino ingegno del Soro, di M.

Giouanbatifta Ludouici, Secretarii della Illu-
ftrifsima Signoria di Venetia,di M. Andrea Vi-
cětio Elifio,di M.Antonio d'Helio Secretario
del Reuerendisfimo & Illuftrisfimo Farnefe, di
M.Girolamo Rufcelli,di M.Pirrho Mufephilo,
& di M.Bernardo Iufto,Secretarii de lo Illuftrif
fimo Signor Duca di Fiorenza,di M. Trifone
Bencio,& di M.Dionigi Athanagi, qual p quel
ch'io ne intendo,& per quel che ne ho vifto d'al-
cuni di loro,fono in queft'arte diuinisfimi.

Tutti i modi di fcriuer fecreto,che veggiamo
vfati cofi da gli Antichi,come da moderni(quali
non e controuerfia,che in quefta cofa delle Cifre
fuperano esfi Antichi non mancho, che loro in
moltisfime cofe fuperaffero noi) fono di due for
te in genere,cioe vifibili,& inuifibili.De gl'inui
fibili nó me recordo hauer letto,che gli Antichi
vfaffero altro,che quello, quale fcriue Gelio di
colui che fcriffe ne i Pugillari, o Tauole prima
che foffero'incerate,& poi l'incero,& l'altro che
fcriffe nel capo rafo d'un fuo feruo , & lo tenne
in cafa fin che furono crefciuti i capegli,& poi lo

mandò à quello che l'haueua à leggere, imponen=
dogli, che fi facefse di nouo tagliare i capegli &c.
Ma (per dire il vero) il primo fe à quei tépi val
fe qualche cofa , à quefti noftri faria ridicolo.
Percio che non che quefto , ma non pure alcuno
de infiniti altri, che molto fi fono ingegnati di
trouare per fimil effetto, come il mettere ne i col
lari de le camife, o fra le fola de le fcarpe, & fode
re de panni, o fotto i fondi de fiafchi, & ne i fo=
dri de le fpade, ò nelle palle di cera ingraffate, &
fatte inghiottire da cani,ò altro animale,di taglia
re i verfi, & cufirli ne gli orli di fazzoletti, & de
le camife, di mettere le lettere ne le pagnotte pri
ma che fian cotte, fotto le piáte di piedi, ne i pol
li , ne le ricotte, & nel formaggio, prima che fia
formato, & in molti altri modi , neffuno dico di
quefti feruiria á quefti tempi in lochi fofpetti,
come in campi, Conclaui, & fimili.

Il fecódo, di fcriuere in ful capo rafo, oltra che
fia difficile, longo , & poco comodo , fe n'è fat
ta efperientia in piu volte, & in più modi , & in
neffuno riefce, percioche il fudore, & i capegli,

che rinafcono ne portano via le lettere, talmen-
te che non apparifcono più . E ben vero , che à
fcriuere con la , punta dell'aco , fin che vfciffe il
fangue, & poi metterui fumo di lucerna, reftaria
per fempre, ma è difficile, & poco ficuro, & cre
do che Aulo Gellio, non folo non intendeffe di
quefto mi anchora(per dire liberamente quanto
me ne pare) non n'haueffe altra certezza , che
quanto n'hauea intefo dire, ò letto.

Il modo di fcriuere fopra il furculo fra le có-
giunture della carta vfata da gli antichi (che fi
può ponere fra l'inuifibili, & fra i vifibili) è affai
meglio, che ognuno di fudetti. Nódimeno è age
uolifsimo á ritrouare, & a leggere. Percioche pi-
gliando inmano la charta fcritta da vn capo , &
cominciandola ad auuolgere fopra al dito, allar-
gandola, & ftringendola, facilmente fi ritruoua
la prima parola, & trouata quella fi ha la groffez
za del furculo ò baftone fopra alquale s'auuolge,
& leggefi tutta.

A' tempi noftri, certi anni à dietro veggiamo

ritrouati alcuni modi di ſcriuere inuiſibile di grã
lunga più belli,& piu ſicuri che gli Antichi ſudet
ti,cioè di ſcriuere in vn foglio biancho,ò fra le li
nee d'vn foglio ſcritto di coſe,che non importi
no,& quello ſcritto nõ appariſce, ſe nõ ſi ſcalda
al fuoco.ô ſi pone nell'acqua, ò allo ſcuro, ò fre-
ga ndoui ſopra charta arſa,ò anello d'oro,ò altro
metallo &c.Et fannoſi con ſuchi di melaranci,di
cipolle,di pomi,cõ latte di ficho,cõ ſucho d'agli,
con alume di roccho,con canfora,con chriſtallo
calcinato,con legno di ſalcia marcio,con fele di
Teſtugine,ò di Talpa,& in molti altri modi,qua
li per eſſer per poca cura di quei primi, che gli
ritrouorno,tãto publicati,ſon fatti vili, & non
è chi ſe ne ſerua in caſi d'importantia, per eſſer
poco ſecuri,doue prima erano ſecuriſsimi,inge-
gnoſi,& facili.

Nondimeno,io hebbi da M.Girolamo Ruſcel
li da Viterbo,quale,come ſa ogniuno,che lo co-
noſce in queſta profeſsione delle Cifre è eccel-
lente,coſi in ſcriuerle,come in legger le ſenza cõ
tra Cifra,alcuni ſecreti belliſsimi,& vtili, ritro-

uati da lui, di ſcriuere ſopra vna carafa, ò bichie
ri di vetro, ò criſtallo, coſi pieno come voto, che
quando è ſecco non appariſce in modo alcuno,
& quando vuole ſi può leggere coſi bene , come
ſe foſſe ſcritto in charta bianeha cō inchioſtro.
Et non è però quello diuolgato fra molti, che ſi
fanno con gomme, & ſimili Perche quelle ſi leg
gono impoluerandole, ò con charta arſa &c. Et
queſta non ſi legge, ne cō poluere, ne con qual ſi
voglia altra coſa, eccetto, con vna ſola miſtura,
che è impoſſibile, che mai alcuno la ſcuopra, ò
ritroui. Et dura due ò tre meſi, che non ſi guaſta
per lauar con acqua fredda, o calda, & quelli de
uolgati nō durano per due giorni, et per ogni po
ca d'acqua, ò vino che le tocchi, ſe ne vanno.

Serue queſto medeſimo modo per ſcriuere ſo
pra la carne d'una perſona, & non ha che fare cō
quelli , che molti vſano dell'orina , dell'aceto,
de ſuchi, d'acque forte , & ſimile , quali hanno i
medeſimi inconuenienti di leggerſi con polueri
& con charta arſa, & nō durano. Puoſſi con eſſe
ſcriuere ſopra vno ſpecchio, ſopra vn'ouo, in vn

fazoletto,in vna camiſa, in charta di qualunque
ſorte,ſopra la croſta del pane,in vna ſpada , &
finalmente in ogni coſa liſcia. Quale per eſſer co
ſe conuenienti à Signori, & Principi grandi,
non pongo qui per non li fare publici à ogniu-
no, & venire á tale, che non ſeruano piu come
quei di ſopra che ho detto. Et quanto ne ho toc=
co , ho fatto per moſtrare che (come ho detto
in principio) in queſta profeſſiõe quelli dell'eta
noſtra, ſuperano di gran lunga gli Antichi, coſi
dell'inuiſibili,delle quali ho gia detto,come del-
le viſibili,delle quali hora ſi dira.

Le Cifre viſibili ſi poſſono fare di quanti mo
di l'huomo vuole, Benche ſono alcuni, che vſa-
no ſcriuerle per Alfabeti regularmente fabrica-
ti,come per eſſempio , diuideno tutto l'Alfabe=
to noſtro commune in due parti,vna ſotto l'al-
tra in queſto modo.

A B C D E F G H I K L M N
O P Q R S T V X Y Z & Ɔ ℞

Et ſcriuendo pigliano quella di ſotto per
quella diſopra, & coſi per contrario. Altri pi
glian vna lettera per l'altra, come lo a, per il b,
il b, per lo a, &c. ò di quarta, come ſcriue Sueto
nio, che vſaua Ceſare, anchor che Valerio Pro
bo l'intenda altrimente. Et di queſta ſorte ſe ne
puo fare infinite, andando di due in due, di tre
in tre &c.

Fanno anchora certi vna croce doppia, & ne
le ſue caſelle diſpongano tutte le lettere dell'al-
fabeto à tre per caſella, con quell'ordine che pa
re à loro pigliando la caſa, che contiene le lette
re per eſſe lettere contenute, diſtinguendo l'una
la l'altra con vno, ò due, ò tre punti.

Et molti altri modi, ſono d'alcuni vſati per
ſcriuere ſecreto, ſeruêdoſi hora della crate negra
traſparente ſotto al foglio biãcho, Hora del cír
culo doppio ò triplo. Altri hanno frà loro, che

fi fcríuono vn libro per vn fimile della medefi=
ma ftampa, materia, & foglío, & con vno nume=
ro in princípio del foglío, doue fcríuono, ò con
carattere , & fegno che denotí numero affegna=
no à quante charte del líbro s'ha d'andare per
leggere , & poí co í numeri vengono pigliando
le prime lettere delle linee di quel foglío, ò delle
parole, fecondo , che fra loro s'intendono . Pa=
rendoglí , che quefto modo fia più, che impoffi=
bíle à ritrouarfi. Ma dato, che quefto fia il me=
glío modo di tutti fopradetti , de qualí í primí
fono (come sà ogniuno , che fe ne intende)
groffi , & fanciullefchi à quefti tempí . Non è
però ne quefto. ne quello dalla craticola trafpa=
rente fotto il foglío, & del circolo doppio &c.
Cofi difficile , & impoffibile á ritrouarfi come
lor pare, Percio, che pur, che l'Alfabeto noftro
fia variato. & non fi fcríua, come fcriuemo com
munemente, importa poco con qual modo, con
jual ordine, & con quai charatteri , ò fegni fi
fcriua. Che à chi hà da ínterpretarla fenza
contracifra, tanto fa, che vno a , ouero vno b,
&c. Síano notati per vn fegno à vn modo,

quanto per vn'altro,& la medesima difficultà li daria vn p, ouero f, che stia per vno a quanto se fosse vna lettera hebraica , & vn cauallo per modo di dire , che stesse medesimamente per vn'a Onde non sono piu difficili à leggere , ma si bene assai piu difficili,& fastidiose à scriuerle.

Et péró quelli,che vsano scriuere ne le secretarie,& casi importanti , & ne hanno buona cognitione,lassando ogni regola ferma , si fabricano vn'Alfabeto di lettere nostre variate,ò di numeri (questo modo di numeri è tenuto il migliore,& piu sicuro di tutti)ò charatteri,& segni à loro beneplacito, Duplicando , triplicando,& quadruplicando le vocali,& le lettere,che vengono piu spesse come il T, R, S, C, N, & in casi di molta importantia, nó solo raddoppiano le vocali,& le lettere piu frequêti,come è detto, ma anchora tutto l'Alphabeto, Seruendosi hora d'una lettera,ò charattere,& hora d'un'altra per la medesima lettera,accioche,se per sorte quello che si scriue capitasse in man, d'altri,non possa, chi tenta interpretarle senza contracifra, valersi

F

delle regole delle piu ſpeſſe,& della cõbinatio: ne,& natura delle lettere.

Faſſi anchora vn'alphabeto di numeri, ò cha: ratteri,che contenga ſolamente diece figure,co: me 1 ,2 ,3 ,4 ,5 ,6 ,7 ,8 ,9 ,0. Non già coſi per ordine,& ogni charattere ſerua per due lettere, che in tutto ſaranno venuti lettere,& ſon tutte quelle che s'adoprano (che il K ,la X,& Y, non ſeruęno in lingua volgare) & coſi cõ dette die: ce figure ſolamente ſcriuęno quanto gli piace, che à chi hà la contracifra è faciliſſimo legger: le,percioche non gli riuſcendo vna proua per l'altra,& ſenza contracifra, è quaſi impoſſibile hauendo le altre parte ſopradette delle nulle,let tere per parte,& radoppiamento di vocali,il che ſi puo fare cõ numeri compoſti come 15 ,24 ,30. &c. Et ſcriuędo cõtinuato come di ſotto ſi dirà

Et queſto è il meglio,& piu facile à ſcriuere, & per cõtrario più difficile ad interpretare ſen: za cõtracifra,& piu ſecuro che ſi poſſa fare ſcri: uendo con modo,& cõ alcune regolette che di-

ro per quelli,che non fanno, per i quali folo hò
fcritto quefto poco Trattatello.

Primieramente auuertifca chi fcriue Cifra di
qual fi voglia forte, di fcriuere cõtinuato, & nõ
diftinguere le parole vna dall'altra, percioche
quello hauere le parole diftinte è vno di mag-
gior lumi, & appoggio, che poffa hauere, chi
vuol'interpretarla, parlo fempre in quefti cafi,
fenza contracifra, per rifpetto delle finali, & del
numero delle lettere.

Oltra di quefto volédo piu affecurarla, & dif-
ficultarla, potranno quelli, che fi fcriueno fra lo
ro hauere alcune lettere, ò fegni, che non im-
portino cofa alcuna, quale fogliono chiamare
Nulle, & fi pongono folo come hò detto per
confondere chi tentaffe interpretarle.

Si poffono anchora hauer molti charateri.
che fignifichino ciafcuno vna fillaba, come ad,
da, ba, ca, fa, &c.

<div align="right">F ij</div>

Et anchora, & queſto ſi fa ſempre, alcuni cha=
ratteri ò ſoli, ò accompagnati à piacere di chi fa
brica l'Alfabeto, & contracifra, che ſignifichino
vna parola, come nomi di quelle perſone, chi
hanno da venire piu ſpeſſo in parlamento fra lo
ro, & ſimilmente d'alcune parole, che occorreno
ſpeſſo come, ſi, non chi, perche, ſcriuere, lettere,
venire, mandare, & ſimili. Quali Segni ſi chiama=
no da molti lettere per parte.

Auuertiſca ſopra tutto, chi ſcriue di non po=
nere mai lettera doppia, come due ll, due ſſ, di=
co due ſegni, ò charatteri ſimili, che ſignifichino
la medeſima lettera in la medeſima ſillaba, per=
cioche tale raddopiamento preſta grandiſſima
luce ad interpretarla. Et però ò vero tenga cha=
ratteri ; che vno ſolo ſignifichi due lettere di
quelle che ſi ſogliono radoppiare, ò vero non ſi
curi ponerne ſe non vno, perche poco importa
à chi ha da leggere con la contracifra, & in que=
ſte coſe non ſolo ſi deue attendere alla Ortho=
graphia, ma anchora ſi deue fuggire.

Molte altre cofe ci farebbon da dire fopra
di quefta materia , quale preterifco per breuità
& per parermi, che quefto poco che ho detto fia
à fufficientia per fcriuerle bene, & talmente che
fiano fecuriffime, & alcuno per buona cognitio
ne che ne habbia , non poffa fenza contracifra
interpretarle.

Pongo folamente quefti due Effempi d'Al
phabeti Cifrati cofi femplici, raddoppiando fo
lamente le vocali, & le lettere, che vengono piu
fpeffe in ragionamento. Et di quefta forma po
trà ciafcuno fabricarfene à fuo piacere quanti
vorrà dupplicandoli in cafi di molta im-
portantia , & triplicando anchora
tutto l'Alphabeto con le
Regole , & modi fo-
pradetti.

❧

F iij

Lettere Cifrate.

a	b	r	d	c	f	g	b	i

(The cipher alphabet chart with symbols for each letter)

k	l	m	n	o	p	q	r	s

t	u	x	y	z	&	g		

Nulle

Lettere Cifrate.

a	b	c	d	e	f	g	h	i
∇	∪	I	X	U	ϙ	ϧ	Ψ	✝
✢				✚				Y

k	l	m	n	o	p	q	r	ſ
2	Ⱶ	7	C	Ŧ	H	⫲	℮	Ⴟ
				ꟼ				

t	u	x	y	z	&	g	℞
Ⴇ	✦	Ꞇ	Ʒ	2ı	ϩ	Ψ	X
	ꟼ				↑		

Nulle.

✝ ꙮ Θ ꙮ � 9 ꙅ ℇ Ꙅ ꙭ ℞

Ⱨ∀Θⴌꙉꙅⱨⱨ9ꙅꙉꙙꙮ ℮ꙅꙉꙉ∪ ꙙℑⱮℰⱡℰ∩∪ꙮⱡꙎⱨ

F iiij

CIFRE QVADRATE, ET SONETTO FIGVRATO.

E due infrascritte sorte di Cifre so
no solamente per delettatione, &
vaghezza . Et quanto all'imparar
di farle. Primieramente circa le qua
drate e necessario saper prima for‐
mare misuratamēte le Antiche ma‐
iuscole. Dipoi si deue fare vn qua‐
dro perfetto col piombo, o con vn
stile, o stagno o coltello, &c. & in mezzo d'esso quadro
disegnare la prima lettera, la prima dico a farsi non gia la
prima del nome che volete inchatenare. Come per essem‐
pio volendo incathenare questo nome L A V I N I A;
faremo in prima la lettera A. nel mezzo del quadro, per‐
che si ci accommoda meglio che nessun'altra . Dipoi ac‐
commodando L, & V, & tutte le altre lettere di mano in
mano con modo & piu distintamēte che sia possibile, che
in questo non e regola ferma, se non auuertire che l'una
lettera non occupi l'altra, & sopra tutto che vna lettera
non stia per contrario dell'altra, come fanno alcuni ch'e
bruttissimo, & fuor d'ogni norma, & ordine. Oltra di que‐
sto entrando nel nome che volemo legare due lettere si‐
mile, come dua aa, due bb, due cc, due ll, due rr, &c.

tanto in vna syllaba , quanto in tutto il nome non se ne
deue ponere piu che vna sola,se ben nel nome n entraise
ro non solamente due, o tre, ma anchora mille per modo
di dire,perche farebbon confusione,& queste Cifre come
piu son breui piu son belle. Nel resto porra ogniuno viar
l'ingegno,& valersi delli essempi ch'io pongo di sotto,da
quali se ne puo formare infinite.

Auuertendo anchora che nel sopraponere , o colliga=
re vna lettera con l'altra,non si ha da curare in ogni luo=
co di far ogni lettera, o ogni gamba di lettera tanto larga
quanto si faria a farla sola,& apparrata,perche saria brut
tissima,& non haueria la sua raggione,che in simili colli
gationi, o sopraponimenti s intende che l altra parte del
la gamba sia ascosa,& non per questo viene la lettera a e=
sere sproportionata , & senza mesura , come par forsi a
qualch'uno,che non s'intende piu che tanto , & al primo
tratto vuol far giudicio, questo sta bene,& questo sta ma
le,senza saper quel che si dichino.

Quanto a le figurate,non si puo dare altra Regola fer
ma,se non auuertire,che le figure siano accommodate al
le materie distinte,& chiare , & con manco lettere che sia
possibile.Ne si ricerca in esse di necessita molta orthogra=
phia, o parlar Toscano,& ornato,ne importa che vna me
desima figura serua per mezzo, ò fine d'una parola , &
principio dell'altra,essendo impossibile trouare tutte le
materie,& figure accommodate alle parole,& quette Ci=
fre quanto manco lettere hanno tanto piu son belle.

SONETTO.

D oue' son gli occhi, et la serena forma.
del santo alegro, et amoroso aspetto?
doue' la man eburna ou e'l bel petto.
ch'appensarui hor'in fonte'mi transforma'!

D [img] DEL [img] MO [img] QVEL [img] [img]

[img] [img] R [img] N DI DI [img]

D [img] AVE [img] TO E [img] TEL [img]

CHE FVD [img] VAL [img] NE N [img]

Dou'è del fermo piè quella sant'orma
col ballar pellegrin pien di diletto?
dou'è 'l soaue canto, et l'intelletto,
che' fu d'ogni ualor prestante norma?

FIGVRATO.

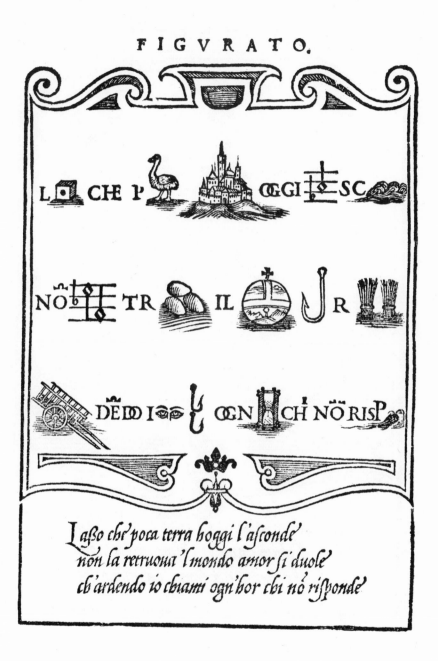

Laßo che' poca terra hoggi l'asconde
non la retruoua 'l mondo amor si duole
ch'ardendo io chiami ogn'hor chi nõ risponde

SONETTO.

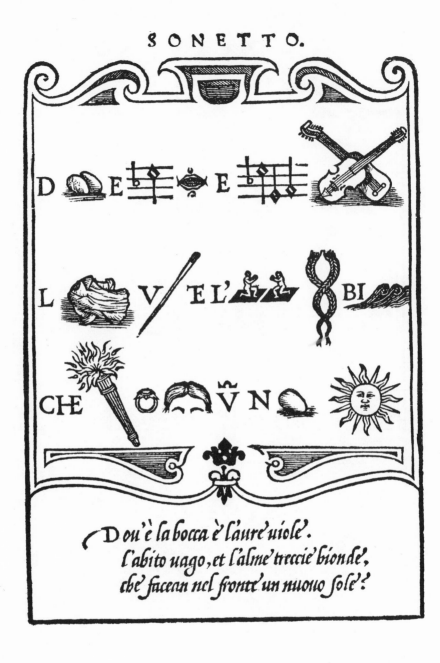

Dou'è la bocca è l'aure uiole,
l'abito uago, et l'alme treccie bionde,
che facean nel fronte un nuouo sole?

Alphabetum Graecum.

a Alpha	b Vita	g Gamma	d Delta	e' Epsilon
A	B	Γ	Δ	E
z Zita	e' Ita	th Thita	i Iota	c Kappa
Z	H	Θ	I	K
l Lambda	m Mi	n Ny	x Xi	o Omicro'
Λ	M	N	Ξ	O
p Pi	r Ro	s Sigma	t Taf	y Ypsilon
Π	P	Σ	T	Y
ph Phi	ch Chi	ps Psi	o Omega	
Φ	X	Ψ	Ω	

G

Alphabetum Hebraicum

Alphabetum seu potius Syllabarium Litterarum Chaldearum

ba	hu	hi	ha	he'	h	ho
li	lu	li	la	le'	l	lo
ha	hu	bi	ba	he'	h	ho
ma	mu	mi	ma	mé	m	ma
sa	su	si	sa	se'	s	so
ra	ru	ri	ra	re'	r	ro
sa	su	si	sa	se'	s	so
ka	ku	ki	ka	ke'	k	ka
ba	bu	bi	ba	be'	b	ba
ta	tu	ti	ta	te'	t	to
ha	hu	hi	ha	he'	h	ho
na	mu	mi	na	ne'	n	no
a	u	i	a	e'	o	a
cha	chu	chi	cha	che'	ch	cha
ma	mu	mi	ma	mé	m	ma
a	u	i	a	e'	o	a
za	zu	zi	za	ze'	z	zo
ia	iu	ii	ia	ié	i	ia
da	du	di	da	dé	d	da
ga	gu	gi	ga	gé	g	go
tha	thu	thi	tha	thé	th	tha
pa	pu	pi	pa	pé	p	pa
za	zu	zi	za	zé	z	za
za	zu	zi	za	ze'	z	za
fa	fu	fi	fa	fe'	f	fo
pa	pu	pi	pa	pé	p	po
a paruu.	v longu.	i longu.	a longu.	e' longu.	o parnu.	o longu.

Siegueno hora alcun'altre' Syllabe' le'quali
vsano i Chaldei sotto gl'infrascritti Caratteri

chuoo	chuu	chui	chua	chué
guoo	guu	gui	gua	gué
kuoo	kuu	kui	kua	kué
buoo	buu	hui	hua	hué

J' Chaldei Numerano in questo modo.

1	2	3	4	5	6	7	8	9
0	B	Γ	∇	Ƨ	Z	Ɀ	Ⱔ	Ꮎ
10	20	30	40	50	60	70	80	90
I	Ҡ	∩	Ҷ	Ⴘ	Ⴒ	Ⴈ	�𝝅	Ꮬ
11	12	13	14	15	16	17	18	19
IO	IB	IΓ	I∇	IƧ	IZ	IƷ	IⱔⰈ	Iᎎ

Si come uedi composto il numero de .10. à .19. Cosi medesimamente si
Compone' dé .20. à .29. & di .30. à .39. insino à 100. et c.

J' maggior numeri appresso loro son questi

100	1000	10000	20000	30000	40000	100000 .
P	PP	IPP	ҠPP	∩PP	ҶPP	PPP. et alijs.

1	2	3	4	5	6	7	8
Abadu	Choleetu	Salastu	Arbaotu	Hamstu	Sodostu	Sabaatu	Samantu,

9	10	11	12	13	14
Tasaatu	Asartu	Asartu Abadu	Asartu Choleetu	Asartu Salastu	Asartu Arba (otu

15	16	17	18	19
Asartu Hamstu	Asartu Sodostu	Asartu Sabaatu	Asartu Samátu	Asartu Tasa (atu

20	30	40	50	60	70	80	90	100	1000	10000
Osra	Salasa	Arba	Hamsa	Sosa	Sabaa	Samanin	Tasaa	Omoti	Olf	Asartuolf.

G iij

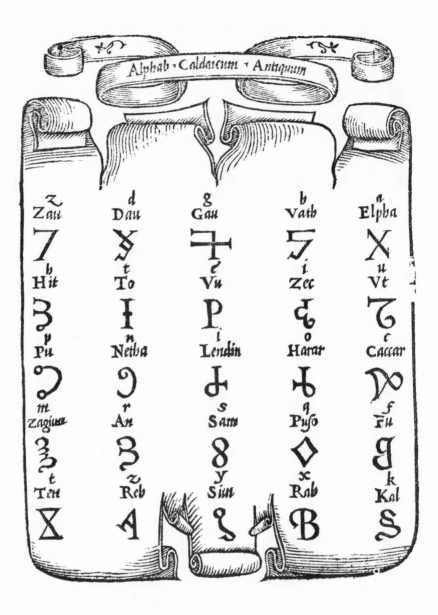

Alphabetum Arabum.

Alphabetum, Egiptiorum,

·Alphabetum· Indicum·

g Gis	o Tha	ph Pha	b Vedh	a Eliph
z Zin	u Vel	d Del	p Kab	b Hath
n Gn:	b Ain	x Xin	s Sin	e' Vau
q Zan	r Sam	l Lem	y Haa	c Cia
m Andel	t Zars	i Ion	f Fin	

Alphabetum Siriorum.

d Dein	c Gem	b Bem	a. Alyn
h Iothin	g Gith	f Fetin	e Ethini
m Moin	l Lathin	k Kamin	i Kanin
q Quinin	p Phisai	o Olip	n Mithoin
u Vi	t Thoth	s Scith	r Rophi
Ziph	Yn	Xith	

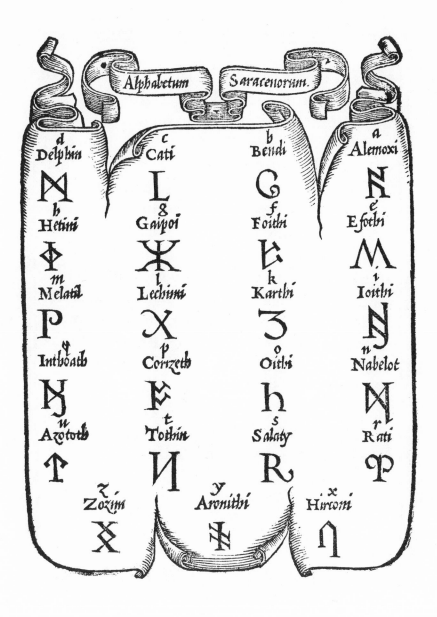

Alphabetum Saracenorum.

d Delphin	c Cati	b Bendi	a Alemoxi
h Hetini	g Gaipoi	f Foithi	e Efothi
m Melatil	l Lechini	k Karthi	i Ioithi
q Inthoath	p Corizeth	o Oithi	n Nabelot
u Azototh	t Tothin	s Salaty	r Rati
z Zozim	y Aronithi	x Hircoti	

E' Da sapere che gli Illirici Populi , ò verò
Schia uoni, hanno due sorti d'Alfabeti , &
quelle prouincie, le quali sono piu verso l'Orien
te, si seruono di quello che è simile al Greco,
del quale fu Autore Cirillo , & di qui lo chia
mano Chiurilizza, l'altre Prouincie, lequali so
no piu verso il mezo giorno, ò verso l'Occi-
dente, si seruono di quello, del quale fu Auto-
re Santo Hieronimo, & lo chiamo Buchuiza,
ilquale Alfabeto è dissimile à tutti gli altri del
mondo . Et hauete à sapere, che il parlar del
Volgo, è quello proprio col qual còtinuamen-
te dicano i loro officii, & tutti Popoli l'inten-
dono , come intendian noi il Volgar nostro,
E' amplissimo di Vocaboli, ma difficilissimo à
proferire à chi non è nudrito da putto fra lo-
ro , & ne hanno Messali, Breuiarii , & Officii
della nostra donna, & anco la Biblia.

Palatinus scribebat Romæ.

M. D. X X X X V.

DIVI

Alpha. Illiricum Hieronymi.

a Hás	b Bucchi	uu Vidai	gama Glaggoglie	d Dobre	e Iest

| xe Xiuitte | szelo | z Szemglia | Isc | i Hy | gie Hie |

| k Chaccó | l Gliudi | m Mislite | n Nás | o On | p Poccoi |

| r Herzzi | s Szlouo | t Terddo | u Huch | f Ferth | ha Her |

| Hoth | Schiá | zz Szi | c Cerf | sc Sciá | Stá |

| Ier | ia Iath. | ius Ius |

P. 1545 F.

Item aliud Autore Cyrillo.

a, Hás	b Bucchi	ua Viddi	ga Glagoglit	d Dobro
Λ d	Б Б	К Ҍ	Г Т	Д Д

e Iest	x Xiuitte	z szemglia	i I i	k Chaco
E Ԑ	Х Ҳ	L Ч	Н И	R cc

l Gliudi	m Mislite	n, Nas	o On	p Poccoi
Λ λ	M м	N n	O o	П π

r Hérzzi	s Szloto	t Terddo	u, Hucb	f, Ferth
P ρ	C c	Ш т	Ꙋ ᷱ	Ф φ

ba Hir	nullæ Hoth	Schia	Pse	scia
Х х	(Ꙍ ꙍ)	Ҥ ц	Ꙗ ꙗ	Ш ш

Nulle, (Ъ Ⱡ Ь)	Ia Ѧ	Stá Ш	iu ꙋꙋ.

P. 1545 F.

HABETVR IN ARA COELI ROMAE,

КАТАРИНН КРАЛИЧН БОСАНЬСКОН
СТНПАНА, ХЕРЧЕГА WСКЕТОГА САБЕ,
WПОРОДА ЕЛНЕ НКЮЋЕ ЧАРА СТНПАНА
РОЕНН ТОМАШΑ КРАЛА БОСАНЬСКОГА ЖЕНН
КОЛ, ЖНКН ГОДННН. N. Н. Ã.
НПРНМНÕ ÕРНМН НАЛНТА ГНА. V. Ȣ. О. Н.
АНТО. NА. К. Н Е. ПНН. ОКТОБРА. СПОМНААКЬ.
NЕ ПНЋΖОМЬ· ПОСТАКАЕНЬ.

CAtarini Chraglizi Bofanfchoi ſtipana cherzega Sue
toga Saue Sporoda Ieline i chuchie zara Scipana roie
ni, Thomaſa Chraglia boſan ſchoga xeni. Chol xiui go͵
dini. L I I I I. i, priminu u Rimi nalita gna. M. C C C C
L X X V I I I. Na. X X V. Dni. Octobra, Spominach
gne piſmon poſtauuglien.

CAtherinæ Reginæ Bofnenfi. Stephani Ducis Sancti
Sabæ, ex genere, Helenæ, & Domo Principis Stepha
ni, natæ. Thomæ Regis Bofinæ Vxori. Quantum vixe͵
rit annorum. L I I I I. Et obit Romæ, Anno Domini.
M. C C C C L X X V I I I. X X V. Die, Octobris.
Monumentum ipfius fcriptis pofitum.

Palatinus Romæ fcribebat, M. D. XXXXV.

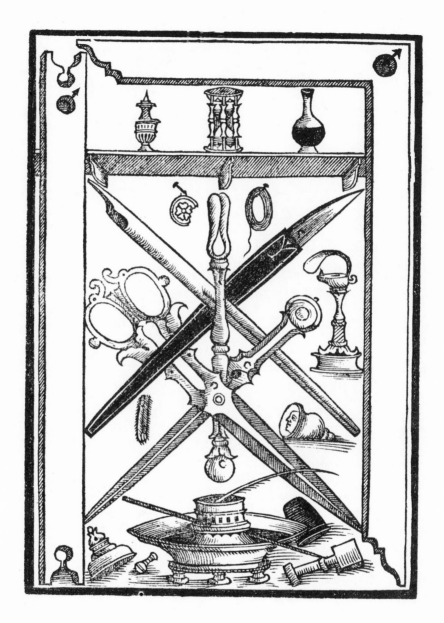

DE GLI INSTRVMENTI.

ON è (come fo rſi parrà à qual ch'uno) ſuperfluo, ô inconueniente l'hauer poſto la tauola , & figura de tutti gli Inſtrumenti neceſſarii à vn buono ſcrittore. Percioche , credo che neſſuno negarà eſſer quaſi impoſibile far bene , & perfettamente qual ſi voglia eſſercitio ſenza l'inſtruměti ne ceſſarii, & accomodati, & ſe ben par che ſiano coſe note à ciaſcuno, noi non per queſto deue mo preterirle, eſſendo l'intento noſtro in tut ta queſta opera (come credo che ſia di ciaſcu no che compone in qual ſi voglia profeſſiōe) inſegnar, & giouare a quelli che non ſanno, ne per queſto crederei che ſi offendeſſero quei che ſanno, ò ne deueſſi eſſer'imputato.

Dirò adunque traſcorrendo breuémente ſo pra ciaſcuno inſtruměto quel poco che ci oc-

H

corre, per fatisfatione de i giouani, & princi=
pianti.

Il Calamaro fi bene fi può tenere di qualun-
que forte, ò materia che non importa molto.
Tuttauia quei di legno foglion fempre rafciu
gar l'inchioftro, & il meglio che fi poffa fare
è, di piombo, perche lo conferua frefco & ue=
gro, Di forma vorria effere ne grande, ne pic-
colo, & con piede largo, perche non fi dibatta
ogni volta che fi piglia l'inchioftro, & il vafo
che tiene l'inchioftro, tanto largo in bocca
quanto in fondo, non molto alto.

Deuefi tenere coperto per la poluere che
corrompe l'inchioftro, & con poca feta, ò
fcottone, auuertendo di non metterui bamba
ce, per che s'attacca fempre alla penna, & fi
corrompe, & marcifce troppo prefto.

L'inchioftro vuol effer ben negro, & che nõ
corra troppo, ne fia troppo tenace, il che vie-
ne da la gomma, & fecondo che fi conofce ef=

ſer biſogno,ſi può temperare,& aſſettare. Per
cioche eſſendo troppo corrente che ſuol far
la lettera rognoſa, ſe gli aggionge della góm-
ma arabica. Et eſſendo troppo tenace che nó
corra per troppa gomma , ò per eſſere ſtantí-
le , ſe glí mette vn pochetto di leſcia chiara
tanto che veggiate ſtar bene. Et deueſi mette
re nel calamaro poſatamente,& nó debatten-
dolo come fanno molti,acciò ſia puro,& ſen
za feccie,& ſopratutto non vouol' eſſere ſtan
tile . Et però quelli , che attendeno à ſcriuer
bene,vſano farſello da loro iſteſſi,che lo fan-
no buono à lor modo,& facendone poco per
volta acciò ſia ſempre freſco,che ſi fà facilmé-
te . Onde anchor che ſia coſa notiſſima nó mí
par fuor di ppoſito, ponere il modo di farlo.

A far l'Inchioſtro,

Pigliaſi adúque tre oncie di galla,qual ſia mi
nuta,greue,& creſpa, & ſoppeſtaretela groſſa
mente. Di poi la metterete à molle in vn mez
zo boccale di vino,ô vero di acqua píouana,
che è aſſai meglio,& laſciaretela coſi in infuſ-
ſione al ſole per vno,o doi giorni. Di poi hab

biate due oncie di cuperoſſa,ò di vetriolo Ro
mano bē colorito,& peſto ſottilmēte,& rime
nando molto bene con vn baſtone di fico la
detta galla,metteteuela dentro,& laſciateue-
lo coſi al Sole per vno ò doi altri giorni . Di
poi rimenando di nuouo ogni coſa,poneteui
vna oncia di gomma Arabica che ſia chiara, &
luſtra,& bē piſta , & laſciatelo coſi tutto il di.
Et per farlo luſtro,& bello , aggiongeteui al-
quanti pezzi di ſcorze di mele granate,& da-
teli vn bollo al fuoco lentıſſimo. Di poi co-
latelo, & ſeruatelo in vn vaſo di vetro , ò di
piombo ben coperto,che ſara perfetto.

Le penne per ſcriuere lettera cancellare-
ſca vorebbono eſſer d'ocha domeſtica , du-
re , & luſtre & ʼpiu preſto piccole che groſ-
ſe ,perche s'adoprano piu facilmente et con
più velocità . Ne importa di che ala ſiano
anchor che alcuni ci faccino gran differen-
tia , perche ſi rompeno , et ſtorceno ſopra il
calomo che vengano dritte , accio non ſtia-
no torte in mano , che faria impedimento
grēde à lo ſcriuere veloce,et vguale. Et ſi vo-

vogliono tenere nette da lo inchioſtro, che ci
reſta ſcriuêdo, perche impediſce l'altro che nó
corra. Et la ſtate tenerle continuamente in vn
vaſetto con acqua che cuopra ſolo la tempera=
tura. Perche la penna non vuol hauer del ſecco
in modo alcuno che fà la lettera rognoſa, &
ſmorta, & è difficiliſſimo à ſcriuerci. Et però
ſi deue guardare di non fregarle con panno, ò
ſotto le cenere calde, come fanno molti per far
le tonde. Del temprarle ſi dirà piu auanti.

Il Coltellino p têprarle hà da eſſere di buo
no acciaio, ben têprato, & bene arrotato. & aſ
filato, & il manico vuol'eſſer groſſetto & qua/
dro, accio nó ſi ſuolti in mano adoprandolo, et
lógo per trè volte il ferro & piu, et mâco ſecó
do la lóghezza del ferro, pur che ſtia comodo,
& fermo in mano, & il ferro vuol eſſer fermet
to & nó incauato, & che penda alquáto inante
come quí è diſegnato, con la coſta non tonda,
mà quadra, & alquanto tagliête per poterci ra
der le penne. Non tagliando con eſſo carta, ne
coſe agre, che li guaſtano il filo, ma teneudolo
per queſto effetto di temprar le penne.

H iii

Il Ditale che si tiene nel dito grosso per ta-
gliare le penne, anchor, che si possa far senza
esso, tuttauia è molto commodo à chi l'usa
adoperarlo, & vuol esser negro, acciò compa
risca meglio la bianchezza de la penna , & la
tagliatura d'essa.

La Vernice che s'adopra volēdo scríuer be
ne, & nétto, vuol'esser data leggiermente, per
che la troppa nó lassaria correre l'inchiostro.
Et in luochi doue non se ne trouasse , ò per
altro effetto , volendola fare da se stesso , si
pongano dalle scorze d'oua nette dalla sua
pellicula di dentro à seccare nel forno, & fac-
císene poluere, & due parte di questa poluere
s'accompagnino có vna parte di poluere d'in
cēso ben pista, & setacciata l'vna & l'altra, che
sarà perfettissima, & molto meglio di quella
che si vende. Et di poi ch'è scritto , & secco,
volendo leuare della charta , la vernice che ci
poneste per rispetto del l'odore, fregateui so-
pra mollica di pane, che se la tira tutta, come
se non vi fosse mai stata posta.

Il pie di Lepore s'adopra folo p diftendere la vernice pla charta, acciò ftia leggiera & vguale. & vuolfi tenere fopra il foglio che fcriuete vna charta, che lo cuopra, acciò il braccio nó leui la vernice, & imbratti il foglio.

La lucerna có quel fuo cappelletto, ferue per tener raccolto il lume, onde fia maggiore, & più chiaro, & non offenda la vifta, & il lume vuol effere d'oglio, & non di feuo, ò cera perche non dibatta, & fia piu puro, ne bifogna cofi fpeffo fmoccarlo.

Il Cópaffo, la Squadra, la Ríga, il Rigatoio à vno & doe righe, le Mollette p ftringere la Riga falfa trafparéte fotto il foglio, ferueno per fcriuer, mifuratamente, & vguale, & per fermar la mano, come s'è detto in principio.
Delle Forfice, Spago, Sugello & c. non accade dir cofa alcuna per effer notiffima à quel che feruono.
Lo Specchio fi tiene per cóferuar la vifta & cófortarla ne lo fcriuer cótinuo. Et è affai me

glio di vetro, che d'acciaio,

Lo ſtilo ch'è diſegnato nel calamaro, è vſato da molti quando ſcriueno con diligentia, per tenere ferma la charta innante à la penna, ac ció non pigli vento, & ſi dibatta.

DEL TEMPRARE DEL: LE PENNE.

Sopra queſta coſa del temprar le penne ſono ſtati alcuni, che ci hanno ſpeſe tante parole, co me ſe haueſſero à dir qualche gran coſa, talmen te che ne hanno fatti libri appartati, & ſecõdo mè quanto piu ſon ſtati longhi (forſi per far le lor opere maggiori) tanto piu ſon confuſi, & mãco inteſi. Io non ci conoſcendo tanto gran pelago da deuerci conſumar tanta carta, io di= rò breuiſſimamẽte, nõ già per moſtrar di dir'al tro da quel c'han detto loro (eſſendo in ſuſtan tia quaſi il medeſimo, ne ancho per taſſare alcu no, che certo non è mia profeſſione, ne mio in tento) ma ſolo per nõ tenere in tempo, & con= fondere quelli, che deſiderano imparare, à i qua li quanto poſſo m'ingegno giouare.

Volendo adunque temprar la penna, auuerti
rete di pigliarla delle qualità dette disopra, ne
la tauola dell'inſtrumenti, & raderli via la graſ
ſezza di ſopra, con la coſta del temperino. Di
poi darli il primo taglio dal canto del canale,
longo à voſtra diſcretione. Et dipoi con due
altri tagli darli il ſuo garbo, & gratia à modo
di becco di ſparuieri, & ſecondo che vedete di
pinta in la, precedēte tauola, & facendoli il ſuo
vomero, che vomero ſi domāda la parte di ſot-
to, che ſi fà co i duoi tagli com'è detto, vguali
da ogni bāda. Dipoi poſtala ſopra l'unghia del
dito groſſo, doue, volēdo, potrete hauer il dita
le che ſi dice diſopra, tagliarete la punta, ſcarnā
dola prima diſopra vn pochetto, ſecondo la
groſſezza che vorrete della lettera. Auuerten
do che per ſcriuere lettera cancellareſca vuol
eſſer tagliata al quanto zoppa, cioè che il lato
dritto di eſſa penna, mentre ſtà coſi ſu l'unghia
ſia vn pochettino più corto dell'altro, il che
non voglion l'altre ſorti di lettere minute. Et
dipoi con la punta 'del temperino ſpaccandola
vn pocchetto nella punta, & radendo leggier,

mente i canti con la cofta del coltello, perche
nô fia rognofa, & piglia poi della bôbace, ver
rà á fcriuer beniffimo tenendola netta, com'è
detto, & raffettandola fecondo il bifogno.

MODO ET ORDINE, CHE
Deueria tenerfi da ogn'uno, che prin
cipia d'imparare à fcriuere,

E R fcriuere cô mifura, &
fermar la mano, iudicarei,
che foffe buono vfar il mo-
do tocco da Quintiliano, &
pofto da mè ad efecutione
in piu d'vno alquale ho infe
gnato, & certamente l'hò trouato vtilifsimo,
che quei che l'hanno vfato, in pochifsimi gior
ni hanno fatto mano bonifsima ferma, & fe,
cura, il qual modo, è quefto.

Primieramente, fi deue hauere vna tauolet=
ta di legno duro, ò di rame, & in effa fiano
fcolpite, o vero in cauate tutte le lettere del-
lo Alfabeto fatte mifuratamente, con i lor

principii, & alquanto grandette, & hauer poi
vn ſtilo di ſtagno groſſo come vna penna d'o-
ca piccola , & non voto, ma tutto maſſiccio,
acciò ſia greue , & vſato , reſti puoi la mano
leggiera, & veloce, Alquale ſtilo farete il vo-
mero come ſi fà alla penna, ma nó accade fen-
derla altrimente. Et fare ch'el principiante ſi
vſi d'andare ſpeſiſſime volte con la punta del
detto ſtilo dentro alle dette lettere incauate,
cominciando da doue ſi principía ciaſcuna let
tera, & ſeguitando poi come faría con penna
ſcriuendo. Et vſi di fare in queſto modo, tan-
to, che ſappia da ſe ſteſſo andarui ſecuraméte.

Di poi incomincià ſcriuere in charta frà
quatro linee equalmente diſtante l'vna da l'al-
tra, fatte con ſtagno, ò coltello, pur che nó ſia
no negre, dellequali le due di mezzo ſeruono
per il corpo della lettera , quella di ſopra per
l'haſte, & quella di ſotto per le gambe come
s'è detto in principio nelle loro miſure, &
regole.

Et frà q̃ſte quattro linee ſi potra vſare alcu

ní giorní,tanto c'habbía con la mente,& con la
mano prefo molto bene la mifura, & ragione
de tutte le lettere . Et fatto quefto fi auezzi à
fcríuere fra due fole linee per qualche gíorno.
Et dipoí fopra vna fola , tanto che la mano fi
asficuri,& fermí.

Dipoí fi vfi à fcriuere fopra vn foglío bían-
co,fotto alquale fia vn'altro foglío cõ ríghe ne
re,che trafparifchíno , ò traluchíno in quel di
fopra,quel foglío rígato nero fi domanda d'al-
cuní Ríga falfa, ò tranfparente . Et vfando di
fcríueruí fopra verrà à fermar la mano perfet
tamente,tanto che potrá poí fenza alcuno aíu
to di ríga fcríuer ficurísfimamente,& bene. Et
mí parebbe che foffe buono,chel príncipíante,
quando comíncia à vfare la penna,deuefi vfar
la temprata debíle , & affaí fpaccata , di modo
che buttí facílmente,accío che gíttando duro,
& con difficultà non bifogna premerla,che ne
verría à fare la mano greue.

Auertifca fopra tutto quello che impara d'auuezzarfi da princípio di fcriuere cõ mifura,et regola.Il che potrà facilmente far da fe fteffo valêdofi de gli effempi,e precetti che in princípio habbião pofti.Anchor che fempre io laudarei , che da princípio s'imparaffe dal maftro,che(come dice Cicerõe) neffun'arte fi può bene imparare cõ lettere fêza ínterprete.

Molte cofe ci reftariano da dire , quale non pongo al prefente , riferuãdomi à ponerle in vn'altr'opera non meno vtile di quefta,quale piacendo à Dio fra puochi mefi , mandarò fuorí à commune vtilità et fatisfattione di coloro che fe ne dilettano.

IL FINE.

In Roma per Valerio Dorico alla
Chíauica de Santa Lucía.
Ad Inftantía de m. Gíouan della Gatta.
L'Anno M. D. LXI.

A BIBLIOGRAPHY

Compiled by

A. F. JOHNSON

INTRODUCTION

THIS CATALOG IN ITS ORIGINAL FORM WAS compiled about twenty years ago, and has been laid aside and taken up again on several occasions. One result of the long delay is that the list is more nearly complete, or less incomplete, than it would have been if published as originally planned. That it is still very imperfect I am well aware. The more copies one sees bearing the same date, the more variants one finds. Moreover, although this is a catalog of certain Italian printed books, no particular search in Italian libraries has been possible. Italian libraries must be rich in their early writing-books, but they are not rich in published catalogs. A further result of the deferred publication is that some of the references have become out of date. For instance, the firm of Birrell & Garnett no longer survives, but a manuscript catalog of their writing-books has been deposited in the British Museum. The collection of the late G. W. Jones was sold at auction shortly before World War II. Only in some cases have I been able to trace the present owners of these books.

As to the method adopted in making the individual entries, in the case of the first editions an attempt is made to reproduce typographically titles which are set in type, but not titles which are cut on wood or engraved. The word "woodcut" is used only of the process of cutting in relief and the word "engraved" only of the process *en creux*, engraving on copper. Where, however, the information has been supplied by others, consistency is difficult. The titles of later editions are not repeated unless the wording has been changed. No measurements of the usual quartos have been given; Italian books of the Sixteenth Century in quarto are very consistent in size. In the

case of editions in oblong form, measurements have been given of the page. Each entry ends with a reference to the library or individual owner from whose copy the description has been made. A second copy is mentioned when it is known to vary in some particular, or in some cases where the book appears to be very scarce.

I have received helpful notes from many collectors and librarians, so many in fact that it is impossible to name and thank them all here. In some cases I regret to say I have no longer a record of the source of a particular piece of information. But there are three specialists on the subject of calligraphic models to whom I owe special thanks: first of all to Mr. Stanley Morison, who originally urged me to take on this task. He has provided many notes and has quite recently compared my descriptions with copies in American collections. Mr. Graham Pollard, at the time when he was connected with Birrell & Garnett, was a great stand-by. I owe much, too, to Mr. James Wardrop, who has been of special help with the biographies of the writing-masters.

A. F. J.

ARRIGHI, LUDOVICO degli, da Vicenza

The earliest critical account of Ludovico degli Arrighi da Vicenza as a calligrapher is contained in G. Manzoni, *Studii di bibliografia analitica*, Bologna, 1881, and for his work as a printer there appears to be little earlier than A. F. Johnson and S. Morison, 'The Chancery Types of Italy and France' in *The Fleuron*, No. 3, 1923. In 1926 a facsimile of the two parts of Arrighi's writing book was published by the Officina Bodoni with an introduction by Mr. Morison. In *The Fleuron*, No. 7, 1930, Mr. Morison contributed a note on a book published by Arrighi at Rome in 1510, the earliest record of his name so far discovered. The fullest account of what is known of his life is to be found in James Wardrop, 'Arrighi Revived', *Signature*, No. 12, 1939.

Mr. Wardrop has traced three manuscripts written by Arrighi, one dated Rome 1517. Since Arrighi was already a bookseller in Rome in 1510, was employed as a writer of briefs at the Camera Apostolica and signed a manuscript from Rome in 1517, it seems likely that all his working life was spent in that city, and that the earlier story that he was first a writing master in Venice is unreliable. His last known book appeared in May 1527, the month in which the sack of Rome began. Not improbably his life ended in that catastrophe.

LA OPERI ‖ NA ‖ di Ludouico Vicentino, da ‖ imparare di ‖ scriue- ‖ re ‖ littera Can- ‖ cellares- ‖ cha ‖

[A I vº] IL MODO ‖ & ‖ Regola de scriuere littera ‖ corsiua ‖ ouer Cancellarescha ‖ noua- mente composto per‖LVDOVICO‖VICENTI-‖ NO. ‖ Scrittore de breui ‖ apłci ‖ in Roma nel Anno di nřa ‖ salute ‖ MDXXII ‖

[D 4 vº] Finisce ‖ la ‖ ARTE ‖ di ‖ scriuere littera Corsiua ‖ ouer Cancellares- ‖ cha ‖ Stampata in Roma per inuentione ‖ di Ludouico Vi- centino ‖ scrittore ‖ CVM GRATIA & PRIVI- LEGIO [*white on black*] ‖

16 leaves, in quarto, sig. A–D in fours; the whole printed from blocks. C 3 v°, C 4 r° & v°, D 1 v°, D 3 r° and v°, and D 4 r° are signed by Vicentino. Describes 'Chancery' letter only. (*Brit. Mus.*)

Il modo de temperare le || Penne || Con le uarie Sorti de littere || ordinato per Ludouico Vicentino, In || Roma nel anno MDXXIII || con gratia e Priuilegio [*white on black*] ||

[d 3 v°] Sta'pata in Venetia || PER || Ludouico Vicentino Scrittore || & || Eustachio Celebrino Intaglia- || tore ||

16 leaves, in quarto, sig. a–d in fours. Sig. a treats of the pen, sig. b 1 & 2 show the 'lettera mercantesca', b 3 r° 'littera per notari', b 3 v° and b 4 r° 'lettera da bolle', b 4 v° 'littera da brevi', c 1 r° roman letters; c 1 v°–d 1 r° initials; d 1 v° 'littera formata', d 2 r° italic and roman types; d 2 v° a plate of initials; d 3 r° roman and the italic used in the book; d 3 v° the colophon; d 4 r° roman capitals; d 4 v° blank; a 1 v°, a 2 r° and v°, a 3 v°, a 4 r°, d 1 v°, d 2 r°, and d 3 r° are printed from type, an italic. The preface refers to Arrighi's book on the Chancery letter of the previous year. Arrighi signs the plates on b 1 v°, b 2 v°, b 3 r°, b 4 r° and v°, c 2 r°. (*Brit. Mus.*)

30 leaves imposed and printed as one book with *Il Modo de temperare le Penne* (see above); quarto; signed (A I omitted) A II to A XV, unsigned from v° of X V to the end; woodcut colophon occupying whole of final page: Ludo. Vicentinus Rome in Parhione || scribebat || ANN MDXXIII || Deo, & virtuti omnia debent. (*Chicago, Newberry Library*)

Esşling (No. 2181) describes a copy of the two parts in 30 leaves, sig. A–C, a–d in fours, except c in six.

LA OPERI || NA || di Ludouico Vicentino, da || imparare di || scriue- || Re || littera Can- || cellares- || cha || Con molte altre noue littere agiunte, et una bellissima || Ragione di Abbacho

molto necessario, à chi ‖ impara à scriuere, & fare conto ‖ vgo Scr. ‖ [i.e. Ugo da Carpi scrisse]

20 leaves, in quarto, sig. A-D in fours and four leaves unsigned. On A 3 r° in place of the address to the reader there is a privilege in favour of Ugo da Carpi from Pope Clement VII, dated 3 May 1525, which contains the words: 'Dilectus filius Vgo de Carpi ad communem omnium utilitatem nouas litterarum notas, et characteres impressurus, quibus Adulescentuli ad scribendi Artem percipiendam facile diriguntur, Et si alias per Ludouicum Vicentinum fuit impeditus, ut is, hos nouos characteres in lucem dare, ac uendere non posset: Nos tamen communem hominum et utilitatem, et iusticiam attendentes, et praecipue quia is (ut constat) ab eodem fuit defraudatus, uolumus, ac de integro concedimus, ut ipse Vgo possit ipsos characteres imprimere, libellosque formare quos, et quoties uoluerit, eosque dare uaenum. Minimeque eidem, et emptoribus obstare litteras, ac breue per ipsum Ludouicum contra eundem impetratum et reliqua, ut in nostris litteris latius apparet.' In the colophon on D 4 v° the words: Finisce ‖ la ‖ ARTE ‖ di scrivere littera Corsiva ‖ ouer Cancellares- ‖ cha ‖ Stampata in Roma per inventione ‖ No, [sic] Ludouico Vicentino. 'RESURREXIT VGO DA CARPI' are added, and instead of the concluding words Con gratia & privilegio is the word SEPVLCH/RVM [cut in white on a black cartouche].

(Leipzig, Börsenverein; Chicago, Newberry Library)

This edition is copied from the blocks of the first part of Arrighi. The original blocks remained in their unaltered state, as may be seen in the editions of 1533 and 1539. Giacomo Manzoni (Studii di bibliografia analitica, 1881, Studio secondo, p. 34, seq.), from whom the title has been copied, says that Ugo da Carpi, who may have cut the original blocks, and who evidently thought he had some claim

against Arrighi, recovered these blocks and printed
this edition of 1525 from them. The additional four
leaves of the 'Abbaco' of Angelus Mutinensis re-
appear in the *Thesauro de Scrittori* of 1535. (See
below.) B IV v° and C I differ in text and arrange-
ment from Arrighi's edition.

REGOLA ‖ DA IMPARARE SCRIVERE ‖ VARII
CARATTERI DE ‖ LITTERE CON LI ‖ SVOI
COMPASSI ‖ ET MISVRE. ‖ ET IL MODO DI
TEMPERA ‖ *re le penne secundo le sorte di lettere
che uorrai ‖ scriuere, ordinato per Ludovico Vi-
centino ‖ con una recetta da far inchiostro ‖ fino
nuouaméte stampato.* ‖ MDXXXII. ‖

Colophon: Stampato in Vinegia per Nicolo
d'A- ‖ ristotile detto Zoppino. Nel anno ‖ de
nostra salute MDXXXII. ‖ del mese d'Agosto. ‖
[*Device of St. Nicholas*]

30 leaves in quarto, sig. A I–XV (one gathering).
Text in italic. The title-page, printed from type, is
surrounded by a woodcut border in four parts and
contains a device of a hand holding a pen. Printed
from the blocks of the edition of 1522 and the second
part of 1523. The 'recetta' mentioned on the title-
page does not appear.

(ESSLING, *Livres à figures Vénitiens*,
No. 2186; BIRRELL & GARNETT)

[Another edition]
Colophon: *Stampato in Venetia per Nicolo
d'Aristotile ‖ detto Zoppino.* MDXXXIII. ‖

30 leaves in quarto, sig. A. A reissue of the edition
of 1532; on the last leaf is the 'recetta', in italic, and
the imprint, also in italic. (*Brit. Mus.*)

La Operina di Ludovico Vicentino da im-
parare di scriuere littera cancellerescha.

Valerio d'Orico & Luigi frat. Brisciani, Roma, 1538.

28 leaves, in quarto.

(*Voynich*, a manuscript catalogue)

LA OPERI || NA || di Ludouico Vicentino, da || imparare di || scriue- || re || littera can- || cel- lares- || cha. ||

[A 28 rº] STAMPATA || IN ROMA, IN || CAMPO DI FIORE, || PER VALERIO D'ORI- || CO, ET LVIGI, || FRATELLI, || BRISCIANI. || ANNO || MDXXXIX. ||

28 leaves, in quarto, sig. A I-XIIII. A reprint from the blocks of the two parts of Arrighi's book, with new signatures, and with the omission in the second part of the book of the pages printed from type.

(*Brit. Mus.*)

LA OPERI || NA || di Ludouico Vicentino, da || imparare di || scriue- || re || littera can- || cel- lares- || cha. ||

EXCVDEBAT IOANNES LOE || ANNO M.D.XLIII. ||

28 leaves, in quarto, sig. A-G in fours. A copy of the two parts of Arrighi's book, printed at Antwerp.

(*Bibl. Nat.*)

[Another edition]...
EXCVDEBAT IOANNES LOEVS || ANNO M.D.XLV. ||

28 leaves, in quarto, sig. A-G in fours. (*Bibl. Nat.*)

[Another edition]...
EXCVDEBAT ANTVERPIAE IOAN || NES LOE, ANNO MDXLVI ||

28 leaves, in quarto, sig. A-G in fours. (*Brit. Mus.*)

L'Operina di Ludovico Vicentino ...

Roma per M. Valerio Dorico et Louisi fratelli
Brixiani, 1548. In quarto.

(MANZONI, p. 46)

ESSEMPLARIO || DE SCRITTORI IL QVALE ||
INSEGNA A SCRIVERE || diuerse sorti di lettere. ||
Col modo di temprare le penne secondo le lettere,
& cono- || *scer la bontà di quelle, e carte, e far*
Inchiostro, Verzino, || *Cenaprio, & Vernice, con*
molti altri secreti || *pertinenti alli Scrittori, come per*
te || *medesimo leggendo* || *impararai.* || *Con una*
ragione d'Abbaco breue, || *& utilissima.* || [Device
of the Dorici]

In Roma per Valerio, & Luigi Dorici fratelli. 1557.

36 leaves, in quarto, the first half of the gathering
numbered 1-18. Title in type; text woodcut in
chancery; Arrighi's address 'Al benigno lettore'
followed by his woodcut title *La Operina* and signed
Ugo Scr. Apparently reprinted in part from the
blocks of Ugo da Carpi's edition of 1525. See above.
On 17 r° is the 'Sepulcrum' plate bearing his name,
on 24 r° is a new Hebrew alphabet, on 30 v°
'Lettera formata', 31 and 32 gothic entrelac initials,
33-6 the 'Abbaco'. The pages are surrounded by
short rules. (*Brit. Mus.*)

[Another edition] 36 leaves, in quarto. The pages
from type have been reset, and the rules surrounding
the pages are different.

(DAVIS & ORIOLI, *Cat.* XLIV, No. 453, *a copy
wanting the first and last leaves.*)

J. D. F. Sotzmann, in the *Archiv für die zeichnende
Künste,* 1856, pp. 275–303, mentions an edition pub-
lished at Venice in 1632.

TAGLIENTE, GIOVANANTONIO

In a note on Tagliente in *Signature* No. 8, N.S. Mr. Wardrop
has given some details of his life, reproducing a document
of 1491, a petition to the Doge and Council of Venice.
From his Writing Book of 1524 we already knew that he
was then advanced in years. He assisted a relative, Geronimo
Tagliente, in the preparation of an arithmetic book, en-
titled *Libro di abaco*, of which the first edition was printed
at Venice in 1515. The book was many times reprinted.
Later editions often appear in catalogues under the names
of subsequent editors, Giovanni Roccha and I. A. Uberti.
G. A. Tagliente also published a pattern book at Venice
in 1531. The best account of his publications is in P. Riccardi,
Bibliotheca matematica. See also G. Manzoni, op. cit.

Lo presente libro Insegna La Vera arte delo
Excellē ‖ te scriuere de diuerse varie sorti de
litere Lequali se ‖ fano p' geometrica Ragione,
& Con La P'esente ‖ opera ognuno Le Potra
Imparare impochi giorni p‖ Loamaistramento, ‖
‖ ragione, ‖ & ‖ Essempli, come qui seguente ‖
vedrai. ‖ Opera del tagliente nouamente ‖
composta cum gratia nel anno di n̄ra salute ‖
MDXXIIII ‖

24 leaves, in quarto, sig. A-F in fours (B is not num-
bered). The dedication to M. Hieronymo Dedo
(A ii) and the last eight leaves are printed from type,
a calligraphic italic. Without imprint, but probably
printed at Venice. On the verso of the title-page is
a woodcut of a writer's implements. The book con-
tains examples of the 'Lettera cancellaresca', 'mer-
cantesca', 'francesca', 'antiqua tonda', 'fiorentina',
'bollatica', 'imperiale', and Hebrew, Persian and
Chaldee alphabets. See Fig. 1. (*Brit. Mus.*)

[Another edition]... MDXXIIII.
44 leaves, in quarto, sig. A-F (G and H not signed),

i-l in fours. This edition has two additional alphabets in eleven leaves (E 4 v° to H 3 r°) showing the geometrical construction of Rotunda, resembling the plates after Sigismondo Fanti in the *Thesauro dei Scrittori*. (ESSLING, No. 2183)

Another copy, in the possession of Stanley Morison, has some variants. The title is on A 1 v°, and on the recto is the title 'Opera di Giouanne Antonio Taiente che insegna a scriuere di molte qualita di lettere intitulata Lucidario'.

[Another edition]... MDXXV.
24 leaves, in quarto, sig. A-F in fours. Reprinted from the blocks of the first edition, with the alteration of the date on the title. The plates are in a different order and six are new, on B 4 v° a mercantile hand, D 1 v° and 2 r° roman capitals white on black, D 2 v° roman white on black, D 4 r° Textura, white on black, and E 1 r° 'lettera formata', i.e. Rotunda. Six of the original plates (those on B 1 v°, C 1 r°, C 4 v°, Chancery, D 2 v° and 3 r°, Hebrew, white on black, and D 4 v°, Chaldee) are omitted. The pages in type have been reset. On F 4 r° are the words 'Intagliato per Eustachio Cellebrino da Vdene', white on black. (*Brit. Mus.*)

[Another edition]... MDXXV.
28 leaves, in quarto, sig. A-G in fours. The extra sheet, G, consists of text in italic; sig. F has been reset and is without the reference to Celebrino.
(BIRRELL & GARNETT)

[Another edition]... MDXXV.
40 leaves, in quarto, sig. A-K in fours. On the recto of the last leaf is the device of Antonio Blado, of Rome; the verso is blank. (ESSLING, No. 2184)

Opera di Giouanniantonio Tagliente che insegna a ‖ scriuere de diuerse qualita de lettere

intitulata ‖ Esemplario. ‖ Con gratia et pri-
uilegio. ‖ MDXXV. ‖

Oblong (101×152 mm.). 16 leaves; title; verso,
copies of the two woodcuts from Celebrino's book;
preface 'Al benigno lettore: Considerando &c....'
1 leaf; 6 pp. cursive Chancery; 8 pp. of Mercantile
etc.; ABC in 9 pp. of blocks white on black; 5 pp.
instructions & colophon: Hauendo io Giouan-
niantonio Tagliente prouisionato dal Serenissimo
Dominio Venetiano, con ogni debita cura dimo-
strato a fare de diuerse qualita de lettere in questa
picola operina et forzatomi di narrare quãto e stato
bisogno circa allo amaestramento di lo imparare,
Ormai io fare fine rendendo della presente opera
gloria et honore al summo dispensator delle diuine
gratie et che longamente ui conserui tutti in questa
uitta et ne laltra ui doni felice beatitudine &c. Some
of the blocks of the original edition are printed half
at a time; the title is set in italic and has a woodcut
border of knotted work (reproduced in *Eustachio
Celebrino*, Pegasus Press, 1929).

(*Chicago, Newberry Library*)

Lo presente libro Insegna . . . MDXXV.
Colophon: Stampata in Vineggia per Giou-
anniantonio & fradelli da Sabbio. MDXXVII.
28 leaves, in quarto, sig. A-G in fours.

(ESSLING, No. 2185)

[Another edition]
Stampato in Vinegia, per Giouanni Antonio
de Nicolini da Sabio, MDXXIX.
In quarto. (*Yemeniz Cat.* 1867, No. 637)

[Another edition] Venice, 1530. (*Brunet*)

[Another edition]... MDXXXI.
Colophon [f. 26 r°]: Stampato in Vinegia per
Giouanniantonio & i Fratelli da ‖ Sabbio, del
mese di Nouēbrio, MDXXXI. ‖

26 leaves, in quarto, sig. A-N (one gathering). A
reissue from the blocks of the 1525 edition in a
slightly different order, with one new alphabet on
f. 14 v° and f. 15 r° of decorated initials copied from
pt. 2 of Arrighi's book. The woodcut of implements
occurs on f. 20 r°. The pages printed from type
have been reset, but are still in the same italic.

(Brit. Mus.)

A copy in the Newberry Library is dated 1530 in
the colophon.

[Another edition]... MDXXXII.

Colophon: Stampato in Vinegia per Giouanni-
antonio di Nicolini da || Sabio, & i Fratelli,
MDXXXII del mese di Nouēbrio. ||

28 leaves, in quarto, sig. A-O (one gathering). Verso
of last leaf blank. (New York, Metr. Mus. of Art)

[Another edition] ... MDXXXII.

Colophon: *Stampato in Vineggia per maestro
Stephano da Sabio* || MDXXXIII *nel mese* di
Nouembre. ||

32 leaves, in quarto, sig. A-O, with four extra
leaves inserted in the centre (one gathering). Ff.
15 v° to 18 v° contain an alphabet of 'lettere
moderne' taken from Sigismondo Fanti's book
Theorica et pratica. Otherwise the plates in this
edition are the same as that of 1531. On the verso
of the last leaf is a woodcut of a city.

(Vict. & Albert Mus.)

[Another edition)... MDXXXIIII.

Colophon: Stampato in Vineggia per maestro
Stephano da Sabio.

28 leaves, in quarto. (Berlin, Kunstgewerbemuseum)

[Another edition]... MDXXXIIII.

Colophon: Stampato in Vinegia per Giou-

antonio de Nicolini da Sabio MDXXXIIII, nel mese di Settembre.

28 leaves, in quarto, sig. A–O, one gathering.
(BIRRELL & GARNETT)

[Another edition]... MDXXXVI.
Stampato in Venegia per Pietro di Nicolini da Sab ‖ bio, de mese di Nouembrio ‖ M.D.XXXVI‖

32 leaves, in quarto, sig. A–O, with four extra leaves inserted in the centre.
(M. SANDER, *Le Livre à figures italien*, Milan, 1942, 7172; *Leighton's Cat.*, 1916, No. 1285)

[Another edition] Venice, 1537.
(Noted by C. L. RICKETTS)

[Another edition]... M.D.XXXIX.
Stampato in Venegia per Giouanniantonio de Nicoli- ‖ ni de Sabio, M.D.XXXIX. ‖

28 leaves, in quarto, sig. A–O. On the recto of the last leaf is a woodcut of an astronomer taking an observation. (*Bibl. Nat.*)

[Another edition]... MDXXXX.
Colophon: Stampato in Vinegia per Pietro de Nicolini dà Sabbio.

27 leaves, in quarto. (*Berlin, Kunstgewerbemuseum*)

[Another edition]... MDXXXXII.
Colophon: In Vinegia per Giouanni Antonio, e Pietro fratelli de Nicolini da Sabio. Nel anno del Signore MDXXXXII.

28 leaves, in quarto, sig. b–o.
(RICCARDI, *Bibl. Matematica*)

[Another edition] Venice, 1544
(Noted by C. L. RICKETTS)

[Another edition]
Colophon: Excudebat Antverpiae || *Ioannes Loëus. Anno* MDXLV. ||

28 leaves, in quarto, sig. A-G in fours. The blocks of the Venice editions are copied. (*Brit. Mus.*)

The Duc d'Estrées Catalogue, 1740, No. 8899, mentions an Antwerp edition of 1546.

[Another edition] Venice, Rampazetto, 1545. In quarto. (*Graesse*)

Graesse mentions also editions by Rampazetto of 1546 and 1550.

[Another edition]... MDXXXXVI.
Colophon [f. 28 r°]: In Vinegia per Giouann' Antonio, e Pietro fratelli de Nicolini da Sabio || Nel anno de nr̄o Signore. MDXLVI. ||

28 leaves, in quarto, sig. A-O. The plates on ff. 18-21 (devices and a gothic alphabet—Textura) are new and on the verso of the last leaf is the cut of a man using an astronomical instrument. The pages printed from type are reset. (*Brit. Mus.*)

[Another edition]... MDXXXXX.
Colophon: In Vinegia per Pietro di Nicolinı da || Sabio, M.D.L. ||

28 leaves, in quarto, sig. A-O. A reissue of the edition of 1546 with a resetting of the pages printed from type. (*Brit. Mus.*)

[Another edition]
Colophon: Antuerpiae ex Officina || Joannis Loei, Anno M.D.L. ||

28 leaves, in quarto, sig. A-G in fours. A copy of the Venice edition. (*Bibl. Nat.*)

[Another edition]
Venice, per Pietro di Nicolini da Sabio, 1551.
In quarto. (Noted by C. L. Ricketts)

[Another edition]... mdxxxxxiii.
Colophon: In Vinegia per Francesco Rampazetto. || L'Anno mdliii. ||

28 leaves, in quarto, sig. A.-O. A reissue of the
edition of 1550, with resetting of the pages printed
from type. (Brit. Mus.)

[Another edition]... mdxxxxxiiii.
F. Rampazetto, Venice. 26 leaves, in quarto.
 (Riccardi, Bibl. Matematica)

[Another edition]... mdxxxxxiiiiii.
Colophon: In Vinegia, per Francesco Rampazetto. || L'Anno mdlvi. ||

28 leaves, in quarto, sig. A-O.
 (Birrell & Garnett)

[Another edition]... mdxxxxxx
Colophon: In Venetia per Francesco Rampazetto. || mdlx. ||

26 leaves in quarto. (Chicago, Newberry Library)

[Another edition] s. l. 1561. In quarto.
 (Riccardi, Bibl. Matematica)

[Another edition]... mdxxxxxxii
Colophon: In Venetia per Francesco Rampazzetto || m.d.lxii. ||

28 leaves, in quarto, sig. A-O. (Maggs' Cat. 509)

[Another edition]
Venice, Rampazetto, 1563. In quarto.
 (Noted by C. L. Ricketts)

[Another edition]... md.lxv.
Colophon; In Venitia, appresso Francesco

Rampazetto. ‖ M.DLXV. ‖

26 leaves, in quarto, sig. A-O. (*Bibl. Nat.*)

[Another edition] Venice, 1568.

(Noted by C. L. RICKETTS)

PALATINO, GIOVAMBATTISTA

Giovambattista Palatino was a native of Rossano in Calabria, who afterwards acquired Roman citizenship. Little is so far known of his life, beyond what is to be inferred from his works. He was one of the most deservedly popular and (despite the strictures of G. F. Cresci, *q.v.*) one of the most accomplished and versatile of Renaissance scribes. He was prominent in the intellectual circles of his time, and appears to have been on terms of friendship with Claudio Tolomei, Dionisio Atanagi, and Girolamo Ruscelli. He was Secretary of the Accademia dei Sdegnati, founded during the pontificate of Paul III by Tolomei and others. According to a document cited by A. Bertolotti (*Artisti subalpini in Roma*, p. 42) Palatino was associated with G. B. Romano in cutting the inscription which adorns the Porta del Popolo in Rome. Two engraved maps in A. Marlianus, *Romae Topographia*, 1544, are signed by Palatino; but it is not certain that he is to be credited with the cutting of the blocks. Besides the engraved 'copy books', two manuscript specimen books by Palatino are known. The first, discovered in the Bodleian Library two years ago (Cod. Canon. Ital. 196), has examples dated 1538 and 1541. The second, formerly in the Kunstgewerbemuseum, Berlin (No. 5280), bears the dates 1543, 1546, 1549, and 1574. J.W.

LIBRO NVOVO ‖ D'IMPARARE A SCRIVERE TV- ‖ TE SORTE LETTERE ANTICHE ET MO- ‖ DERNE DI TVTTE NATIONI, ‖ CON NVOVE REGOLE ‖ MISVRE ET ES- ‖ SEMPI ‖ Con vn breue & vtile trattato de le Cifere, Composto per ‖ Giouambattista Palatino Cittadino Romano. ‖ [Woodcut portrait of the author.] CON GRATIE ET PRIVILEGI. ‖

Colophon: Stampata in Roma appresso Campo di Fiore nelle ‖ Case di M. Benedetto Gionta, per Baldassare di ‖ Francesco Cartolari ‖ Perugino, a di 12. ‖ d'Agosto, MDXL. ‖

52 leaves, in quarto, sig. A-N in fours. Title in type; A 1 v° blank; A 2 r° privilege from Paul III, dated 16 August 1540, in italic type; A 2 v° verses in wood-cut chancery letter by Tommaso Spica; A 3, 4, dedicatory address to Cardinal di Lenoncorte, in roman type, dated from Rome, August 1540. Sig. B-D and E 1 r° examples of 'lettere cancellaresche'; the rest of sig. E 'lettera mercantile'; sig. F 1 r° 'lettera di bolle', v° 'lettera di brevi'; sig. F 2 and F 3 r° 'Cancellaresca formata'; sig. F 3 v° 'Lettera Napolitana'; sig. F 4 'Lettera Francese'; sig. G 1 r° 'Lettera Spagnola'; v° 'Lettera Longobarda'; sig. G 2 r° 'Lettera Tedesca', v° 'Lettera Francese'; sig. G 3 - M 2 various alphabets, including Greek, Roman, Hebrew, Arabic, etc.; sig. M 3 r° 'Lettera formata', v° woodcut of implements similar to Tagliente's cut, but independent in design; M 4 - N 4 r° text 'Degl Instrumenti' in roman; N 3 r° & N 4 r° 'modo et ordine che deveria tener' in small type; N 4 v° a device of a moth and lighted candle with the motto: 'Et so ben ch'io vo dietro a quel che m'arde'.

The pages printed from type are in roman, except the privilege. In the dedicatory address Palatino assigns the invention of printing to Gutenberg in 1452 and mentions Jenson as the perfector of the art.

(Brit. Mus.)

The copy in the Newberry Library has some difference in the setting of the title and has the date 'il di XII Agosto MDXXXX'.

[Another edition]
Antonio Blado, Rome, 1540.

52 leaves, in quarto, sig. A-G in eights, except G in four. The illustrations are printed from the same blocks as the previous edition, but the letterpress is reset in roman type throughout, with different, and poor, decorated initial letters.

(New York, Metropolitan Museum of Art. Copy on blue paper wanting the title-page and the last leaf)

[Another edition]

Colophon: In Roma nella contrada del Pellegrino per ‖ Madonna Girolama de Cartolari ‖ Perugina. Il Mese di Maggio. M.D.XLIII. ‖

52 leaves, in quarto, sig. A-G in eights, except G in four. (MANZONI, p. 161; *Tregaskis Cat.* 973, No. 286)

[Another edition] Rome, 1544. In quarto.

(Noted by C. L. RICKETTS)

[Another edition] LIBRO DI M. GIOVANBATTISTA‖ PALATINO Cittadino Romano, Nel qual ‖ s' insegna à Scriuere ogni sorte Lette ‖ ra... Riueduto nuouamente, & corretto dal proprio Autore, ‖ CON LA GIVNTA DI QVÏNDICI TAVO- ‖ LE BELLISSIME. ‖ [The Portrait of Palatino.] CON GRATÏE, ET PRIVILEGI ‖

Colophon: In Roma in Campo di Fiore, per Antonio ‖ Blado Asolano il mese d'Ottobre, ‖ M.D.XLV. ‖

64 leaves, in quarto, sig. A-H, in eights. On the verso of the last leaf but one is the moth and candle device; the last leaf is blank. The letterpress is printed in italic, except the dedication to Cardinal Ridolfo Pio da Carpi, dated October 1545, in roman (A III and A IIII). With the woodcut initials which Blado copied from Giolito. The new plates, referred to in the title, are dated 1545. They include 'lettera rognosa', 'tagliata', 'notaresca', 'Fiammenga', and 'moderna'. The first enlarged edition.

(MANZONI, p. 161; BIRRELL & GARNETT)

An edition of 1546 is mentioned in the Duc d'Estrées' Catalogue of 1740, No. 8902.

[Another edition]

Colophon: In Roma in Campo di Fiore, per Antonio ‖ Blado Asolano, il mese di Genaro. ‖ MDXLVÏÏ. ‖

64 leaves, in quarto, sig. A-H in eights.

(*Vict. & Albert Mus.*)

[Another edition]

Colophon: Il mese di Luglio, || MDXLVIIĬ. ||

64 leaves, in quarto, sig. A-H. A reissue of the edition of 1547 with a simple alteration of date.

(*Brit. Mus.*)

[Another edition]

Colophon: Il mese di Agosto || M.D.L. ||

64 leaves, in quarto, sig. A-H. The pages printed from type have been reset. A reissue of the 1548 edition. (*Brit. Mus.*)

According to Manzoni, there were two editions in 1550.

[Another edition]

Colophon: Il mese di Settembre. || MDLIII. ||

64 leaves, in quarto, sig. A-H. In this reissue the letterpress from E 4 is in roman type. (*Brit. Mus.*)

[Another edition]

Colophon: In Roma dirimpetto à santo Hieronimo, per || Antonio Mario Guidotto Mātouano. || & Duodecimo Viotto Parme- || sano socio, alli XVI. de No-|| uēbre, MDLVI. ||

64 leaves, in quarto, sig. A-H. Palatino's device is here on the recto of H 8. Letterpress in roman; no change in the plates. A copy on blue paper is recorded (see *Cat. della Libreria Capponi*, Rome, 1747, p. 281). (*Brit. Mus.*)

[Another edition]

Colophon: In Roma per Valerio Dorico alla || Chiauica de Santa Lucia. || Ad instantia de m. Giouan della Gatta. || L'Anno MDLXI. ||

64 leaves, in quarto, sig. A-H. Preface in italic, remaining letterpress roman. (*Brit. Mus.*)

COMPENDIO || DEL GRAN VOLVME DE

L'ARTE DEL BENE ET ‖ LEGGIARDRAMENTE SCRIVERE ‖ TUTTE LE SORTI DI LETTERE ‖ ET CARATTERI, ‖ Con le lor Regole misure, & Essempi, ‖ DI M. GIOANBATTISTA PALA-TINO ‖ CITTADINO ROMANO. ‖ … *Et con l'aggionta d'alcune Tauole, & altri particulari*… IN ROMA *alla Chiauica di S. Lucia, per li Heredi di Valerio* ‖ & *Luigi Dorici Fratelli Bresciani l'Anno* 1566. ‖

Colophon: In Roma per gli Heredi di Valerio, & Aloigi ‖ Dorici Fratelli, Nel mese di Giugno ‖ L'Anno MDLXVI. ‖

64 leaves, in quarto, sig. A–H in eights. A 1 r° title in type; A 1 v° the portrait of Palatino; A 2 r° privilege of Paul III, A 2 v° verses of Tommaso Spica, in róman. A III–A v a new preface by Palatino, in italic; A VI is a woodcut title-page: Il Modo d'im-parare à Scriuere la lettera ‖ Cancellaresca Romana, ‖ nella forma che'è detta ‖ corrente. ‖ Con le sue proprie Regole, et misure proportionate, ‖ Ritrouato, et Compostò ‖ da M. Giovanbattista Palatino, Citta-dino ‖ ROMANO ‖ & da lui stesso di nuouo corretto, ‖ L'Anno di nostra ‖ Salute, ‖ MDLXVI. ‖ Con Gratie & Privileggi. ‖ A VI v°-C III new plates headed 'Cancellaresca Romana' i.e. testegiatta; the text being identical with that of *Libro*, bearing dates, 1540, 1564, 1565 and 1566; C IIII to the end the blocks of the earlier editions, with the moth and candle device on H VIII v°; letterpress in roman. (*Brit. Mus.*)

[Another edition] 1575.

(Noted by C. L. RICKETTS)

[Another edition]… [Sessa's device]
IN VENETIA, ‖ *Appresso gli Heredi di Marchio Sessa*. 1578. ‖

62 leaves, in quarto, sig. A–H in eights, except H in six. Preface in italic, remaining letterpress in roman. A reissue of the edition of 1566. (*Brit. Mus.*)

[Another edition]... [Sessa's device]
In Venetia, MDLXXXVIII. || Appresso Aluise
Sessa. ||
Colophon: In Venetia, || per Gio. Antonio
Rampazetto. || MDLXXXVIII. ||
62 leaves, in quarto, sig. A-H in eights, except H in
six. The moth and candle device occurs on the recto
of the last leaf. (*Brit. Mus.*)

Elifio, di **M. Antonio d'Helio Secreta**

Rendissimo & Illustrissimo Farnese

Ruscelli, di M. Pirrho Muse

Bernardo Iusto, Secretarii de lo Illustr

or Duca di Fiorenza, di M. Trifo

& di M. Dionigi Athanagi, qual

ne intendo, & per quel che ne ho

di loro, sono in quest'arte diuinissim

Tu i modi di scriuer secreto, che

cosi da gli Antichi, come da moderni

ontrouersia, che in questa cosa delle Cif

rano essi Antichi non mancho,

oltissime cose superassero noi) sono

gere, cioe visibili, & inuisibili. De gl'

ó me recordo hauer letto, che gli An

vsassero altro, che quello, quale scriue

scrisse ne i Pugi ari Tauole.